Forms with Fantasy

DESIGN

Forms with Fantasy

Moniek E. Bucquoye
Dieter Van Den Storm

stichting
kunstboek

TODAY

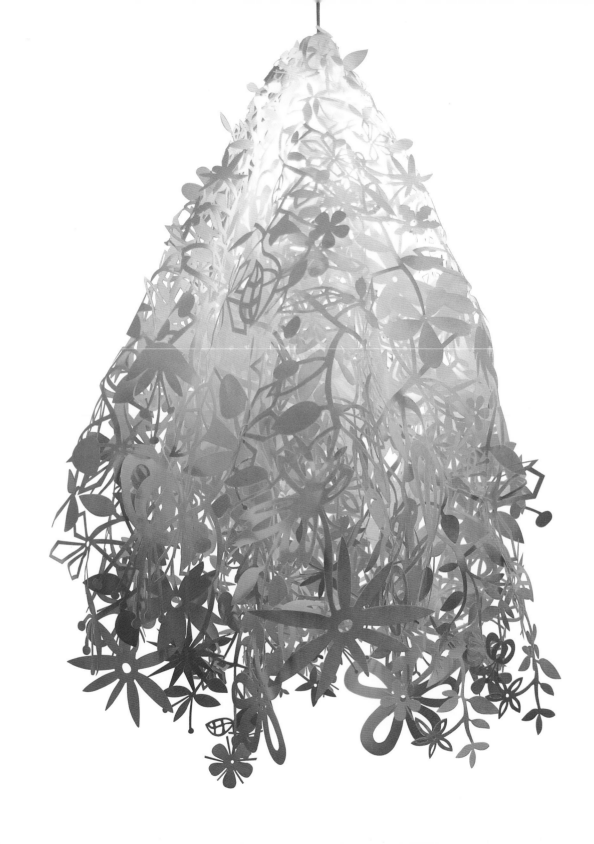

Preface

At the end of the 20th century, the international design world had not anticipated that interiors and design would be brightly colored and decorated as we headed towards the new millennium. Trend spotters and design critics describe and catalog this new turn as newstalgic and digital baroque, deco design and fusion, restyled classics, industrial vintage, new flamboyance and baroquissima. The inspiration for this book comes from the mutual interchangeability of form and production techniques from different sectors, actually advances in design. ▬▬▬▬▬ Of course, it is much easier to show spectacular and flamboyant objects. We chose an extensive and wayward range subdivided into distinct groups. So, the aesthetic, sources of inspiration or the intellectual quality of the designs will not be questioned. Although taste can be questioned, themes were categorized according to personal insight which explains why late-20th century minimalism is being replaced by a desire for more decoration and fantasy. ▬▬▬▬▬ The new hominess embraces winged cuckoo clocks, crocheted seats, tables with voluptuous shapes, and a lot of multi-colored accessories. But at the same time, straight lines are still around but this time in color or with a bit of glitter. It could be 'glam', 'bling' or over the top, but, in some cases, a modest 'casual chic'. We've tried to give you an overview of the revival, creative copy and interpretations of well-known styles that have been bombarding us lately and which disappear just as quickly. Remember that changes in taste and constantly changing aesthetic preferences are often subject to trends. ▬▬▬▬▬ It is clear that new trends are increasingly made up of imaginative ideas and products that link design and art to meet the need for fractional luxury and fashion. Interior design norms of the i-catcher generation are incoherent in terms of design, classification, color and technique. Luckily, no one seems to be bothered about this incoherence at all!

De internationale designwereld had het op het einde van de twintigste eeuw misschien niet verwacht, maar het interieur en het bijhorende design trok gekleurd, opgefleurd en versierd het nieuwe millennium in. Trendbureaus en designcritici omschrijven en catalogiseren deze nieuwe wending onder thema's als newstalgie en digital baroque, deco design en fusion, restyled classics en industrial vintage, new flamboyance en baroquissima. Dit boek laat vooral zien dat door onderlinge inwisselbaarheid van vormen en productietechnieken uit andere sectoren, design een stap voorwaarts zet. ▬▬▬▬ Het is maar al te gemakkelijk om spectaculaire en voor de hand liggende, flamboyante objecten te tonen. In dit boek is gekozen voor een uitgebreid en eigenzinnig aanbod, onderverdeeld volgens een duidelijke visie. Daarbij wordt niet geredetwist over de esthetiek, de inhoudelijke inspiratiebronnen of de intellectuele kwaliteiten van de getoonde vormen. Hoewel deze laatsten zeker in vraag worden gesteld, berust de indeling op eigen inzichten die duidelijk maken hoe het laat twintigste-eeuwse minimalisme verlaten en ingevuld wordt door een zucht naar meer decoratie en fantasie. ▬▬▬▬ De nieuwe huiselijkheid houdt van gevleugelde koekoeksklokken, gehaakte zitjes, tafels met wulpse welvingen en een overvloed aan kleurrijke accessoires. Maar evengoed komt de strakke lijn aan bod, opgewaardeerd met een kleurtje of een vleugje glitter. Soms is het glam, bling zonder mate, soms gedoseerd tot casual chique. We laten zien hoeveel vernieuwing, creatieve kopie en interpretatie van bekende stijlen en vormen in korte tijd op ons afkomen en weer even snel verdwijnen. Want één iets mogen we niet vergeten: verandering van smaak en de steeds wisselende esthetische voorkeuren zijn vaak trendgebonden. ▬▬▬▬ Het is zonneklaar dat het nieuwe alsmaar meer bestaat uit fantasie en producten die design en art verbinden om het segment fractionele luxe en mode in te vullen. De inrichtingsnormen voor de generatie i-catchers is incoherent naar vorm, indeling, kleur en technieken. Maar aan die incoherentie stoort zich niemand, integendeel!

MIDSUMMER LIGHT, 2004 - Lamp, tyvek –
Tord Boontje (NL) – www.artecnicainc.com

Introduction

Inleiding

Ornament und Verbrechen (1908) is without a doubt the most famous essay written by the Austrian architect Adolf Loos (1870-1933). He stated that the creation of ornaments is a crime because it fails to appreciate the real characteristics of contemporary culture such as functionality, anonymity, importance and especially a lack of ornaments. From time to time, this text gets rediscovered. After a period of rigid minimalism and straight lines, the ornament is once again invited back into our homes. Imbued with a sense of theatricality, design is yet again about ornaments and romance. ▬▬▬
Trend watchers and spotters know it is allowed again to decorate your home and other interiors. While it was not the done thing to intersperse rigid design with fantasy-filled patterns a couple of years ago, it has become a sign of good taste to furnish or decorate a minimalist interior with color or imaginative touches. ▬▬▬
Birds with elegant wings, flowers in full bloom, insects that escaped from fairyland, dripping icicles, floating grass tufts, Greek fairies, baroque curls and graceful arches are proliferating in the garden of design today. Bit by bit, element by element, and step by step these colorful motives are making their way in contemporary design. It starts with a line here and a frivolous twist there, but gradually grows into an excessively decorated universe. It was a world of imagination which only companies with a flair for innovation tapped into. The new winds of change are crisp and innovative and winding their way into the mainstream, as befits a trend. In addition, because society has become so globalized, trends and trendsetters spread very quickly. Most trends come and go whereby one cannot always tell what a cliché or the beginnings of one is. ▬▬▬
At the same time, one makes a statement by introducing imaginative ideas to the world of rigid design. It is seen as a direct reaction to the minimalist, the straightforward and very clean look which we've been inundated with the last couple of years. Are we returning to

Ornament und Verbrechen is ongetwijfeld de beroemdste tekst van de Oostenrijkse architect Adolf Loos (1870-1933). De honderdjarige tekst vertelt dat het creëren van ornamenten gelijkstaat aan misdadigheid, omdat het berust op een miskenning van de eigenlijke kenmerken van de eigentijdse cultuur zoals functionaliteit, anonimiteit, voornaamheid en vooral ornamentloosheid. Met regelmatige tussenpozen komt de tekst terug in de actualiteit. Na een periode van strak minimalisme en rechtlijnigheid is het ornament vandaag weer vogelvrij. Met een zekere zin voor theatraliteit zit de vormgeving weer vol versiersels en romantiek. ▬▬▬
Wie trendgevoelig is of scherpe voelsprieten heeft voor nieuwigheden, weet dat woning en interieur met een gerust hart opnieuw mogen worden versierd. Waar het tot een paar jaar geleden not done was om het strakke design te doorbreken met fantasievolle motieven, is het vandaag bijna een teken van goede smaak om het minimalistisch ogende interieur kleurrijker en fantasievoller aan te kleden of te verfraaien. ▬▬▬ Vogels met elegante vleugels, bloemen in volle bloei, insecten weggevlogen uit sprookjesboeken, druipende ijspegels, zwevende graspollen, Griekse feeën, barokke krullen en sierlijke bogen overspoelen het design. Beetje bij beetje, element per element, stap voor stap maakten de bonte motieven hun intrede in de wereld van de hedendaagse vormgeving. Wat begon met een streepje hier en wat frivoliteit daar, groeide al snel uit tot een overdadig opgesmukt universum. Het was een eigen fantastische wereld waar enkel bedrijven met een neus voor vernieuwing zich al snel in verdiepten. De nieuwe wind is fris en innovatief en wordt al een tijdje her en der opgepikt, zoals het bij een trend hoort. Dankzij de mondialisering worden trends en trendgroepen bovendien zeer snel doorgegeven in onze maatschappij. De meeste bestaan slechts heel kort, waardoor het soms moeilijk uit te maken is wat het echte cliché is en wat op de rand van het cliché zit. ▬▬▬ Tegelijkertijd is het een statement om in de wereld van het strakke design wat fantasie te introduceren.

Een duidelijke reactie op het minimale, het rechte en het supercleane van wat we de laatste jaren voorgeschoteld kregen. Is het een terugkeer naar een warmere vormgeving en nieuwe huiselijkheid? Of is het pure glam en veredelde kitsch? ■■■■■ Aangezien de tendens vooral kleinere voorwerpen betreft of subtiele details in functionele stukken, kan hij ook bekeken worden als een reactie op het eindeloos esthetiserende koele rechttoe rechtaan design. Zowel bij ontwerpers als bij fabrikanten ontstaat de neiging om af te wijken van de bewandelde paden. De 97-jarige Italiaanse kunstenaar en cultuurfilosoof Gillo Dorfles (°1910) vertelde in een interview in het Italiaanse architectuurblad *Domus* nadat hij de meubelbeurs 2006 van Milaan had bezocht: 'Vandaag de dag zien we dat het strenge design stilaan een halt toegeroepen wordt en dat men terugkeert naar het meer behaaglijk design, meer aangepast aan het huiselijke leven.'

Innoveren en vernieuwen

Ontwerpen houdt voor een designer in dat wat al bestaat, niet goed is, niet functioneert, niet aangepast is. Voor designers gaat design op zijn minst over vernieuwing met als overtreffende trap het innoveren. Wie zichzelf respecteert, houdt het niet bij een creatieve kopie van wat was. Iets enigs creëren is het credo van de goede ontwerper. Betere of andere objecten ontwerpen is een must en als die dan ook nog spelen met creativiteit en een tikkeltje modieuze schoonheid, dan is marktsucces in aantocht. Ontwerpers creëren vaak met in het achterhoofd de gedachte dat hun producten ons leven kunnen veranderen, aangenamer en zelfs gemakkelijker maken. De designer ontwerpt, vormt en test tot zijn product een autonoom en eigen uitzicht heeft. ■■■■■ Met de vorm wil de designer ook aantonen dat we zijn object nodig hebben en bewijzen dat het onze omgeving kan verbeteren. Over die meerwaarde hoeft nauwelijks uitleg verwacht worden van de ontwerper.

warmer design and a new style of hominess? Or is it pure glam and refined kitsch? ■■■■■ Considering that we are talking about mostly smaller objects or subtle details in functional pieces, one could also say that it is a reaction to the infinite aesthetically cool, straightforward design. Both designers and manufacturers have shown their inclination to stray from the beaten track. ■■■■■ After having visited a furniture expo in 2006 in Milan, the 97-year-old Italian artist and culture philosopher, Gillo Dorfles (°1910), commented in an interview with the Italian architectural journal, *Domus*, 'In the current situation we are seeing a slowing down of rigor and a return to a more pleasing design, more suited to domesticity.'

Innovation and renewal

A designer designs a new object because an existing form is not good enough, or does not fulfill its purpose. At the very least, designers want to renew and, ultimately, innovate. A respectable designer does not repeat an existing creative design. Designing something memorable is the hallmark of a good designer. It is essential that s/he designs better or other objects too. If these designs reflect creativity and a splash of modern beauty, market success is guaranteed. Often designers create pieces with the idea that their products could change our lives, make it more pleasant or even easier. The designer designs, shapes and tests the product until it becomes an autonomous and unique entity. ■■■■■ By means of the form, the designer wants to show that we need this object and prove that it can improve our living space. We can't expect the designer to explain himself about this aspect, as s/he would much rather leave it open to the user's multiple interpretations regarding its function, beauty and usefulness. It goes without saying that

objects should be useful. The reason why they should be attractive is often strategically used by marketers. ▰▰▰▰▰ It is rather easy to test the functionality of an object. But what do we consider attractive and pretty? We often call something pretty if we lack those features ourselves, or if we don't see it in our surroundings. We favor a certain style because it transports us to a different reality. This style offers us a world where we are surrounded by objects we desire and crave. Because a new object within a style or trend has to fit in, it would have to possess qualities which we lack and yearn for. We constantly need renewal, otherwise we would find everything boring after a while. For this reason, we regularly change our minds about what we find appealing or boring. We love to swap one form of expression for another. We may adore a wooden chair with four legs for a while, but later we may change our minds and choose a solid plastic chair. The decadent Memphis forms dating from the 1980s were swapped in the 1990s for the minimalist design of John Pawson, the essential design of Maarten van Severen and the iMac curves by Jonathan Ive. Trends appear in bursts just to disappear a while later. ▰▰▰▰▰ At the moment, we hesitate whether we should preserve the middle ground between minimalist and baroque, reason and imagination, austerity and luxury, safe and dangerous, boredom and excitement, tradition and refinement, soft and hard forms, blobbing and i-catching. However, décor and opulence already have a foot in the door. ▰▰▰▰▰ A number of years ago, decoration was a taboo in the design world. Since the 1980s, however, the situation has slowly been changing as the austerity of modernism is being tempered by decoration. Lately, it has become clear that historic styles and old artisanal techniques provide inspiration for new trends in furniture, lighting and accessory collections.

Die houdt het graag vaag en laat meervoudige interpretaties van functionaliteit, kwaliteit en schoonheid over aan de gebruiker. Dat objecten bruikbaar zijn, is normaal. Waarom ze op de koop toe ook nog mooi en aantrekkelijk moeten zijn, is een discussie die marketeers graag aangaan. ▰▰▰▰ De bruikbaarheid van een object is gemakkelijk te testen. Maar wat nemen we voor mooi en schoon waar? We noemen dikwijls iets mooi wanneer we er eigenschappen in bespeuren waaraan we gebrek hebben, of die we rondom ons niet meteen terugvinden. We houden van een stijl omdat die ons naar een andere werkelijkheid leidt. Een stijl die ons brengt naar de dingen die we echt verlangen en willen hebben. Opdat een nieuw object in een bepaalde stijl of trend zou aanslaan, moet het kwaliteiten bezitten die we menen te ontberen en die we beogen. Die vernieuwing hebben we voortdurend nodig, anders raken we uit balans en vinden we alles saai. Daarom veranderen we regelmatig van mening over wat we saai of mooi vinden. We ruilen graag de ene expressievorm in voor een andere. Nu eens eren we een houten stoel met vier poten en even later een plastic stoel uit één stuk. De decadente vormen van Memphis uit de jaren tachtig hebben we vanaf de jaren negentig geruild voor het minimal design van John Pawson, het essentiële design van Maarten Van Severen en de iMac-rondingen van Jonathan Ive. En blijkbaar evolueert dit met ups en downs: trends dus. ▰▰▰▰ Vandaag is het nog even aarzelen of we de gulden middenweg willen bewaren tussen minimal en barok, rede en verbeelding, soberheid en luxe, veiligheid en gevaar, verveling en opwinding, traditie en raffinement, zachte en harde vormen, blobbing en i-catching. Hoewel; decor en superflu staan al met de voet tussen de deur! ▰▰▰▰ Decoratie was jaren een taboe in de designwereld. Vanaf de jaren tachtig kwam er een langzame reactie op gang om de soberheid van het modernisme te decoreren. Maar het is wel duidelijk dat de laatste jaren historische stijlen en oude, ambachtelijke technieken opnieuw inspiratie bieden voor nieuwe trends van hele collecties meubelen, verlichting en interieuraccessoires.

De queeste naar de bocht

Design heeft een rare aanwezigheid in ons dagelijks leven. Het is er en het is er toch weer niet. Het is bekend maar niet altijd herkend. Alle producten die we gebruiken, die we dragen en die ons omgeven, zijn ontworpen. Toch merken we het nauwelijks. Zelfs de natuur, met haar klonen en gentechnologie, ontsnapt er niet aan. ▬▬▬ De media maken ons voortdurend attent op design en in het algemeen zijn we alerter geworden voor vormgeving. Meer en meer is de consument er zich van bewust dat de producten er niet zomaar liggen. De Smart cars, de Apple computers, de Nike schoenen, de Nokia gsm-toestellen, Bikkembergs fashion wear, Philippe Starcks stoelen, Vitra's klassiekers, Ikea's PS collectie, Alessi's accessoires ... vullen niet alleen meer de bladen van de gespecialiseerde magazines. Kranten en televisiejournaals spreken erover onder de noemer 'lifestyle'. ▬▬▬ De jaren negentig waren de meest succesvolle designjaren sinds de sixties en het ziet er naar uit dat ook de volgende jaren design minded zullen zijn. Design heeft zijn rol als muurbloempje verlaten en trilt nu mee in de wereld van de merkbekendheid. De markt, de media en zelfs institutionele instellingen hebben ons doen inzien dat design deel uitmaakt van ons cultureel patrimonium. ▬▬▬ Met behulp van computer en internet heeft de hedendaagse designcultuur zich visueel en vormelijk retuned. Essential design blijft overeind en het rechttoe rechtaan minimalisme kabbelt iets minder lustig verder. De minimal-adepten pakken het ook minder bloedserieus aan. Ze ontwerpen nu met een knipoog naar de decoratie. Met humor en kleur prikkel je meer mensen en dat heeft ook zijn voor- en nadelen op de markt. De rechte lijn wordt vandaag met de computer zo gemakkelijk gemanipuleerd en al of niet ad random uitgetekend tot spiegelgladde curven, bochtige hoeken en vormen als vloeiende landschappen met bergen en dalen die hun futuristische stempel drukken op architectuur en meubel.

In search of the curve

Design has a strange presence in our everyday lives. It's there but it's not. It's known but not always recognized. All products we use, carry or are surrounded by were designed. Still we hardly notice them. Even nature, her clones and gene technology cannot escape from design. ▬▬▬ The media constantly draws our attention to design. Generally speaking, we've become more aware of form and design. Consumers are increasingly sensitive to objects around them. Take for example Smart cars, Apple computers, Nike trainers, Nokia cellphones, Bikkemberg's high fashion, Philippe Starck's chairs, Vitra classics, Ikea's PS collection, Alessi's accessories, and many more no longer fill just the pages of specialized magazines. Newspapers and television news programs reporting on design call it lifestyle. ▬▬▬ The 1990s were the most successful for design since the 1960s, and it seems that in the coming years we will again pay a lot of attention to design. Design is no longer a shrinking violet but a radiant blossom in the world of branding. The market, the media and even institutions have convinced us that design is part of our cultural heritage. ▬▬▬ With the help of the Internet and computers contemporary design culture has been revamped in terms of visual aspects and form. Essential design remains unperturbed , while straightforward minimalism is enjoying less popularity than before. Acolytes of minimalism have become less zealous too. They now design sprinkled with a hint of decoration. Color and humor stimulate people more, which does have both advantages and disadvantages in the market. Nowadays it has become so easy to manipulate a straight line on the computer, by turning it into a smooth curve, sharp angles or shapes reminiscent of undulating landscapes with hills and dales, which make their futuristic mark on architecture and furniture. Cars, buildings, furniture, and light-

ing all have curves and play with the rheology of their materials. The following comes to mind: the Z car for Kenny by Zaha Hadid (UK), the architecture of Toyo Ito (Japan), the Ravioli chair of Vitra by Gregg Lynn (USA) and the Oblivion light fitting for Dark by Arne Quinze (Belgium). Historically, the curve was already present in the Savoy vase (1936-39) by Aino and Alvar Aalto, La Chaise (1948) by Charles and Ray Eames, the Panton Chair (1959) by Verner Panton, the Drop Teapot (1971) by Luigi Colani , the Lockheed Lounge (1986) by Marc Newson, the W.W. Stool (1990) by Philippe Starck, the Alessandra Chair (1995) by Javier Mariscal, Egg Vases (1998) by Marcel Wanders, the Tea and Coffee Tower (2003) by Future Systems as well as the new solar powered cars chasing through Australia. Is this merely a continuation of a trend that started years ago or a new version of the streamlined period dating back to the 1930s? This curved trend goes by many names: blobbing, blobbism, blurring, blob morphs, blobjects, and blobictecture. These rounded forms in design are everywhere and attract a lot of attention far and wide.

Decoration as trend?

Previously, before any form of decoration spread like a wildfire through the design world, every author, journalist or design critic used their own terminology. In international design circles, the term 'bling-bling' started to surface – which had migrated from the hip hop scene. The term refers to wearing excessive amounts of jewelry as favored by rappers. At first, it referred to jewelry only. But now it has become a general indicator of decoration: anything from fashion accessories to interior decoration. But, let's be clear on one thing: in design terms, we are talking about much more than merely glitter, glamour and glitz, although the excessive element is firmly present.

Auto's en gebouwen, meubelen en verlichting, ze dragen allen de bocht in zich en spelen met de reologie van de materialen. Denken we maar aan de Z car voor Kenny van Zaha Hadid (UK), de architectuur van Toyo Ito (JA), de Ravioli zetel voor Vitra van Gregg Lynn (VSA) en de Oblivion verlichtingsarmatuur voor Dark van Arne Quinze (BE). Historisch zit de bocht al in de Savoy vaas (1936-39) van Aino en Alvar Aalto, La Chaise (1948) van Charles & Ray Eames, de Panton Chair (1959) van Verner Panton, de Drop Teapot (1971) van Luigi Colani, de Lockheed Lounge (1986) van Marc Newson, de W.W. Stool (1990) van Philippe Starck, de Alessandra Chair (1995) van Javier Mariscal, Egg Vases (1998) van Marcel Wanders, de Tea and Coffee Tower (2003) van Future Systems tot de nieuwe solar powered cars die de laatste jaren door Australië racen. Is dat het vervolg van een golf die jaren geleden begon of een nieuwe versie van de streamline periode uit de jaren dertig? Voor de welftrend werden zelfs tal van nieuwe woorden en namen bedacht: blobbing, blobbism, blurring, blob morphs, blobjects, blobictecture. Deze ronde, organische wendingen in de vormgeving zijn volop aan de orde en krijgen elders veel aandacht.

Decoratie als trend?

Voor de golf van decoratie die op dit ogenblik door de vormgeving kabbelt, gebruikt elke auteur, journalist of designcriticus voorlopig een eigen benaming. In internationale designkringen wordt de term 'Bling-bling' al eens gebruikt, een term die overgenomen is uit het hiphopmilieu en verwijst naar de overdaad aan juwelen waarmee rappers zich vaak uitdossen. Waar het begrip oorspronkelijk vooral op sierraden doelde, is het ondertussen een algemene aanduiding voor alles wat maar versierd kan worden: van modeaccessoires tot interieurdecoraties. Maar laat het duidelijk zijn dat de term bij design meer omvat dan enkel glitter, glans en glamour. Al zit het

opzichtige pronken er wel ergens in vervat. ▬▬ Zoals het bij trends hoort, gaat het meestal om een tijdelijk fenomeen en is het nog te vroeg om te voorspellen of het hier een blijvende stijlvorm betreft. Op korte termijn zal blijken wat er los van al dat modieuze gedoe belangrijk is en wat er aan kwaliteit en originaliteit overblijft. Toch kan gesteld worden dat deze vorm van design al langer mee-gaat dan wordt voorspeld en dat de nieuwe verschijningsvormen zowat alle fabrikanten in zijn greep houdt. De beelden in dit boek tonen aan dat er een decoratieve wind – soms met een functionele waarde en soms met een glimlach – door het design waait, die al enkele jaren weet te overleven. Een trend die ondertussen aan een gigantische opmars bezig is: de krullen groeien, de gladheid van de bochten dikt aan en het ornament is ondertussen onmisbaar. Met een breedhoekvisie op de nieuwe trends worden in dit boek accenten uitgezet op geprogrammeerde accidenten als prints en decors op basics, kanteffecten die ingrijpen op structuren en ob-jecten die referenties oproepen naar vintage en vergeten stijlen. ▬▬ De Italiaanse cultuurfilosoof Gillo Dorfles koppelde aan zijn uitspraak over dit soort nieuw design echter ook de volgende waarschuwing: 'We zien hoe meubilair verandert in decoratie. De kwaliteit is echter bedenkelijk: niet alleen wordt er aan het meubi-lair niets functioneel toegevoegd, maar er worden ook elementen gebruikt die absoluut niets met design te maken hebben.' Het is duidelijk dat dit soort design meer dan ooit voor verdeeldheid zal zorgen. Voor sommigen is het kitsch en pure wansmaak. Anderen vinden het dan weer schattig, aanstekelijk of innovatief.

▬▬ As trends go, they are usually a transient phenomenon and it's still too early to tell whether we can speak of a lasting style. We'll soon see what remains in terms of quality and originality af-ter the fashion has subsided. Interestingly enough, this design style has been around longer than expected and new deviations continue to fascinate manufacturers. The images in this book illustrate that there has been a undeniable change – either with functional value or just tongue-in-cheek – in the design world, which continues to prosper. Another trend that seems unstoppable is the proliferation of curls, abounding curves and the ubiquitous ornament. In this book, we look at new trends from a wide angle including the em-phasis on deliberate accidents on prints and decorated elements on basics, lace effects on structures and objects that remind us of vintage and forgotten styles. ▬▬ The Italian cultural philoso-pher, Gillo Dorfles, comments on this new type of design by means of a warning. 'We see furniture transform itself into decoration. All this is of questionable value: not only does it not serve to improve the function of the furniture but it adds elements that absolutely do not belong to design.' Clearly this type of design will create much more division than before. Some consider it vulgar and kitsch; oth-ers find it cute, contagious and innovative.

Minimal and decorated or glam

Minimaal én gedecoreerd
of glam?

The new generation of young designers seems to focus on two movements. One group embraces the frivolity and pure design aspect of their vocation, while the other group concentrates on innovative production technologies and (ecological) materials. A few individuals rather focus on innovative product development combined with sustainability. ▬▬▬▬ They do have one thing in common though: on average they do much more styling than a couple of years ago; they manipulate and play with appearance, thus emphasizing visual stimulation. A mix of graphic data and pixels forms the heartbeat of the designs that are subject to a trend. Fabric, color, form, size and weight are subject to the image, which can either be abstract or frivolous, with a 'déco' or vintage look. More and more designers create with form in mind rather than function or needs. On top of that, they are determined to design an object which appears, at first glance, rather straightforward and serving its purpose, but, at a second glance, offers a surprising twist. They often want their object to elicit a smile, by means of a special decoration, unexpected function, or mysterious feature. ▬▬▬▬ This new take on design is here to stay. While the 1990s were dominated by minimalism, we have much more freedom now. The minimalist interior, dominated by straight lines and austere colors, has become more colorful and organic in form. This does not mean that minimalism has completely disappeared or that the end result has become an

STITCH, 1996-2005 – Folding chair, aluminum, stainless steel – Adam Goodrum (AU)

APPLE TATTOO, 2006 – Apple treated with photosynthesis – Biennial Saint-Etienne (FR)

De nieuwe generatie jonge designers concentreert zich vandaag rond twee stromingen. De ene groep flirt graag met de oppervlakkigheid en de pure vormelijkheden van hun beroep, de andere is begaan met vernieuwende productietechnologieën en (ecologische) materialen. Enkelen bespelen ook de snaar van de vernieuwende en innoverende productontwikkeling, vaak gekoppeld aan duurzaamheid in de tijd. ▬▬▬▬ Maar één ding hebben ze gemeen, als grote groep doen ze meer aan styling dan enkele jaren terug, spelen en bespelen ze letterlijk appearances en zijn ze vooral begaan met het uitsturen van visuele prikkels. Een mix van grafische gegevens en pixels vormen de heartbeat van het trendgebonden ontwerpen. Materiaal, kleur, vorm, maat en gewicht staan in dienst van het beeld dat abstract of frivool is met een deco of vintage look. Alsmaar meer ontwerpers starten vanuit de vorm en minder vanuit functies of behoeften. Logisch, want we noemen ze tenslotte 'vormgevers'! Bovendien zijn ze erop gebrand om objecten te ontwerpen die bij een eerste blik sober zijn met een snel te begrijpen functie, maar die in een tweede lezing iets extra hebben. Vaak willen ze ook een glimlach opwekken met een object dat een tikkeltje gelaagd is, een of ander versiersel heeft of een ondoorgrondelijk dubbel trekje meedraagt. ▬▬▬▬ Het valt niet te ontwijken. Waar de jaren 1990 nog werden gedomineerd door het minimalisme, mag het iets meer zijn de dag van vandaag.

FORTUNY, 1907 – Lamp, steel and cotton –
Mariano Fortuny y Madrazo (IT) – www.pallucco.net

abundant mix of brightly colored elements. It's all about subtlety and restraint. One could call it 'minimal maximalism'. Straight lines are broken or end in undulating movement. The black and white domination is dethroned by other, eye-catching shades from the color spectrum. Traditional materials are combined with contemporary techniques; many new techniques build on the heritage of the craft.

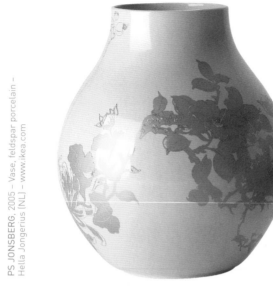

PS JONSBERG, 2005 – Vase, feldspar porcelain –
Hella Jongerius (NL) – www.ikea.com

Het minimaal ingerichte interieur, waarbij strakke lijnen en sobere kleuren domineerden, wordt opgefleurd en is organischer van vorm. Dat betekent niet dat het minimalisme helemaal overboord wordt gegooid of dat het eindresultaat een overdadige mix van bontgekleurde elementen wordt. Het gebeurt allemaal heel gedoseerd en subtiel. Noem het gerust minimaal maximalisme. Rechte lijnen worden doorbroken of eindigen in een geglooide beweging. Zwart en wit krijgen het gezelschap van andere, opvallende tinten uit het kleurenspectrum. Traditionele materialen worden gecombineerd met hedendaagse technieken, terwijl nieuwe technieken dan weer het ambacht ter wille zijn.

BIG SAHARA crystallized with Swarovski, 2006 – Carpet, wool,
Swarovski crystal – Jon Van Der Drift (NL) – www.bic-carpets.com

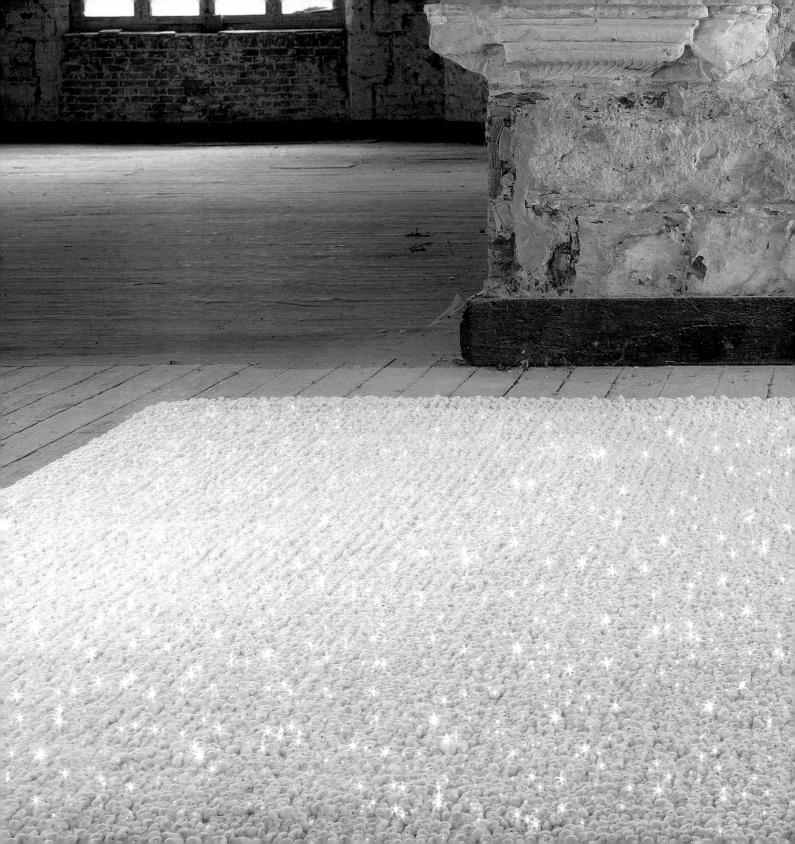

1

1 VERSAILLES, 2007
Table, concrete ductal®
Jean-François Bellemere (FR)
www.editioncompagnie.fr

2 JOLLY JUBILEE, 2005
Chair, MDF
Ineke Hans (NL)
www.arcomeubel.nl

3 ALMA, 2007
Chair, polypropylene
Javier Mariscal (ES)
www.magisdesign.com

4 LOVESEAT, 2000
Chair, wood, resin
Richard Hutten (NL)
www.richardhutten.com

2

3

4

1

2

3

1 PLANE TABLE, 2006
Table, extruded and hand-woven plastic
Tom Dixon (UK)
www.tomdixon.net

2 BLING CONSOLE TABLES, 2005
Tables, powder-coated or polished stainless steel, glass
HB Group (UK)
www.hbgroup.co.uk

3 BLING OUTDOOR GROUP, 2005
Outdoor furniture, laser-cut stainless steel
HB Group (UK)
www.hbgroup.co.uk

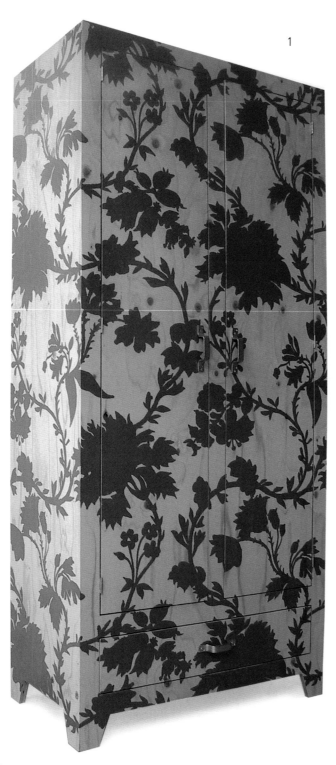

1

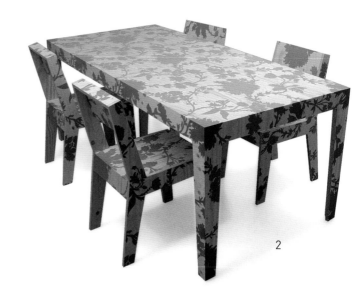

2

1 PRIMA-KAST, 2006
Cupboard, 'under layment', screen print
Marlies Spaan (NL) & Jolanda Muilenburg (NL)
www.MeS.nl

2 PRIMA-TAFEL, 2006
Table, 'under layment', screen print
Marlies Spaan (NL) & Jolanda Muilenburg (NL)
www.MeS.nl

3 EEK DRESSER, 2002
Dresser, powder-coated steel, vinyl
Piet Hein Eek (NL)
www.moooi.com

4 CHEST OF BOXES, 2007
Cupboard, glass, marble, metal, wood
Marcel Wanders (NL)
www.marcelwanders.com

3

4

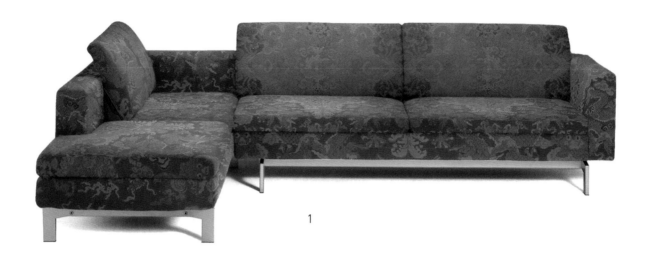

1

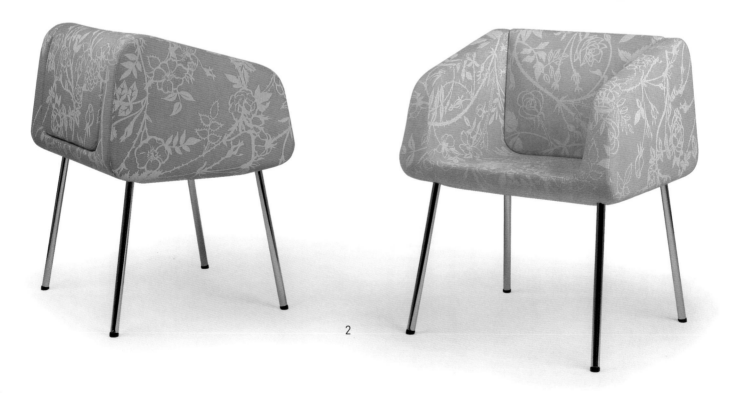

2

1 JACKSON, 1999
Sofa, steel, polyurethane
Hannes Wettstein (CH)
www.baleri-italia.com

2 TROY, 2006
Chair, nosag spring pur-prefoam and dacron,
chrome or powder-coated
Bert van der Aa (NL)
www.artifort.com

3 LOUNGE, 2006
Lounge, sit or chill object, fabric surface
Bram Adriaensens (BE)
www.sixinch.be

4 WOVEN WEEDS, 2003
Sofa, wood, aluminum
Frederik Roijé (NL)
www.roije.com

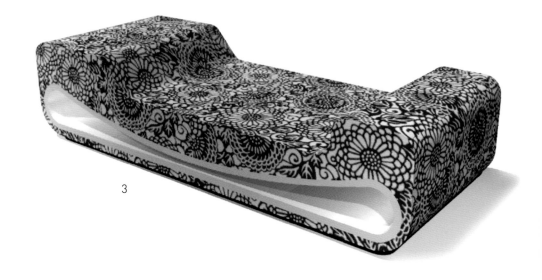

3

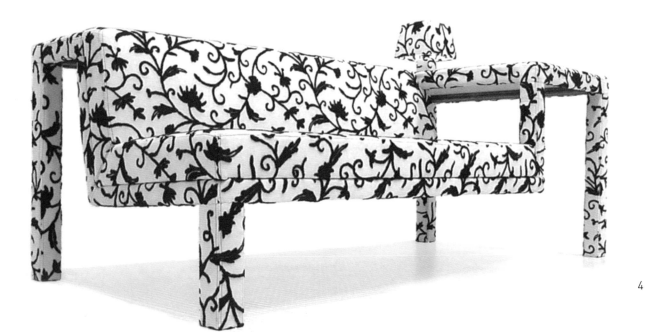

4

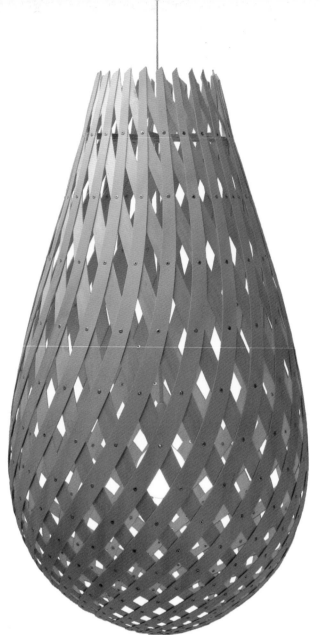

1

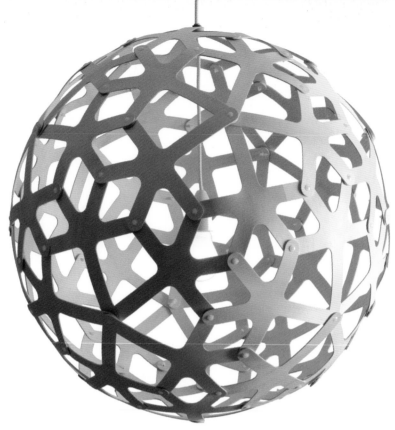

2

1 KOURA, 2005
Lamp, hoop pine
David Trubridge (NZ)
www.moaroom.com

2 CORAL, 2005
Lamp, hoop pine
David Trubridge (NZ)
www.moaroom.com

3 ONE-SHOT.MGX, 2006
Stool, polyamide
Patrick Jouin (FR)
www.materialise-mgx.com

3

1

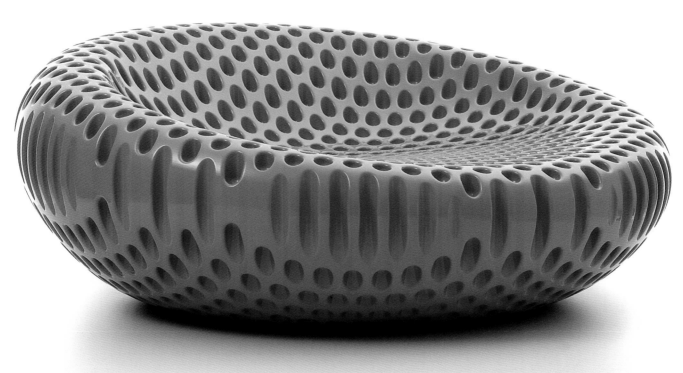

2

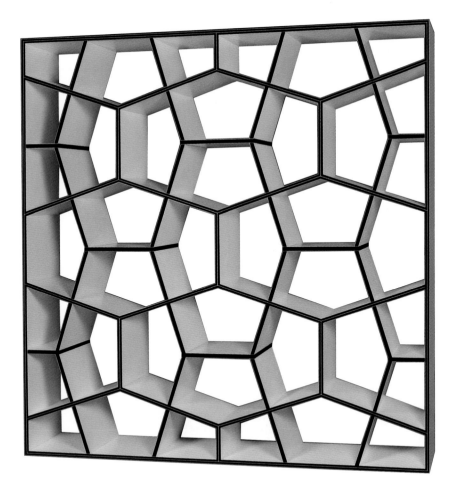

3

4

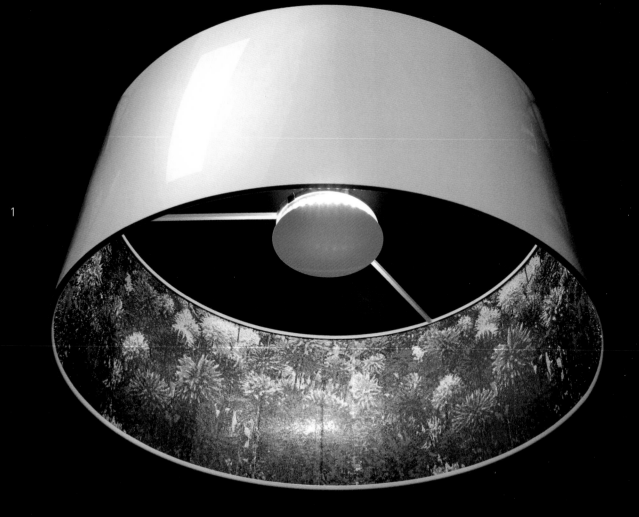

1

2

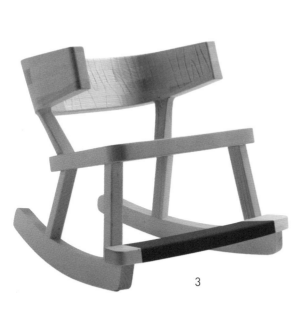

1 DAZZLING DAHLIA, 2006
Chandelier, Swarovski crystals
Ineke Hans (NL) for Swarovski Crystal Palace
www.swarovskisparkles.com

2 LUCY, 2006
Lampshade, polypropylene, RVS
Stijn Schauwers (BE)
www.stijnschauwers.com

3 COUNTRY ROCK, 2007
Rocking chair, lime
Ineke Hans (NL) for Cappellini
www.cappellini.it

4 ROOM 26 SEAT, 2006
Chair, natural oak, QM foam, 500 Swarovski
STRASS® chrystal
Arne Quinze (BE)
www.quinzeandmilan.tv

5 ANTIBODI, 2006
Lounge chair, stainless steel, PVC, fabric or leather,
polyurethane foam, synthetic net
Patricia Urquiola (ES)
www.moroso.it

1

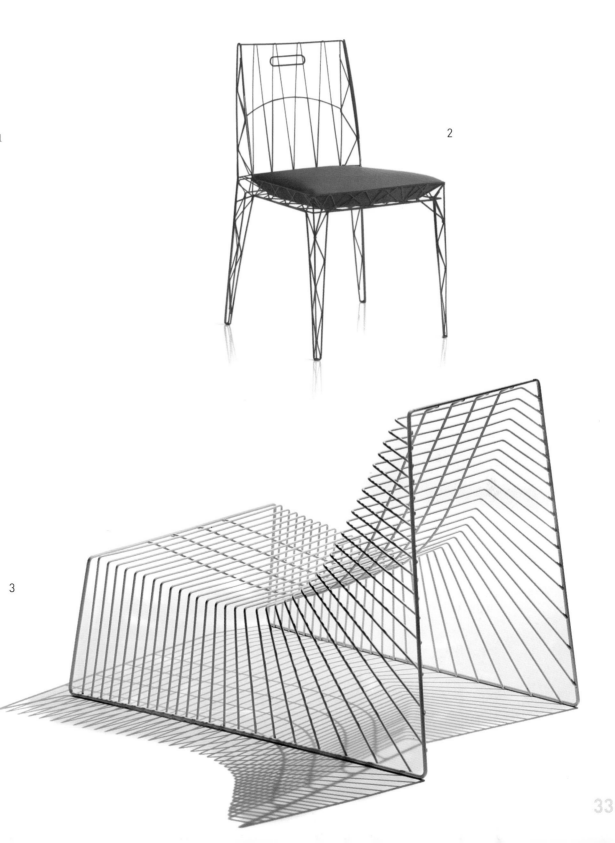

1 SYNAPSIS, 2006
Table, plated steel, pral®
Jean-Marie Massaud (FR)
www.porro.com

2 NAKED, 2007
Stackable chair, coated steel
Alberto Colzani (IT)
www.baleri-italia.com

3 FRAMEWORK, 2007
Chair, solid steel
Niels Hvass (DK)
www.se-design.dk

2

3

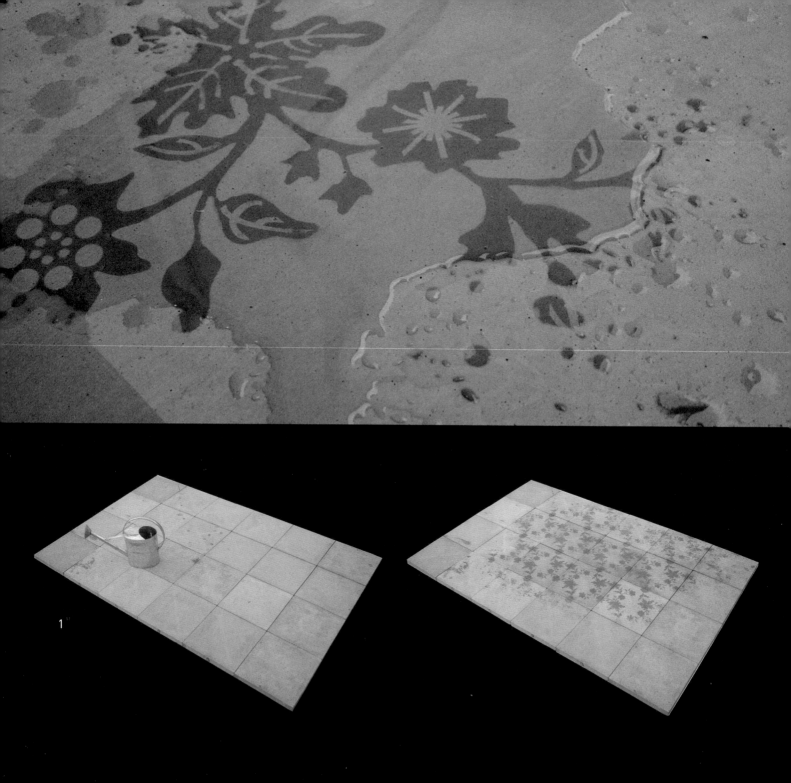

1

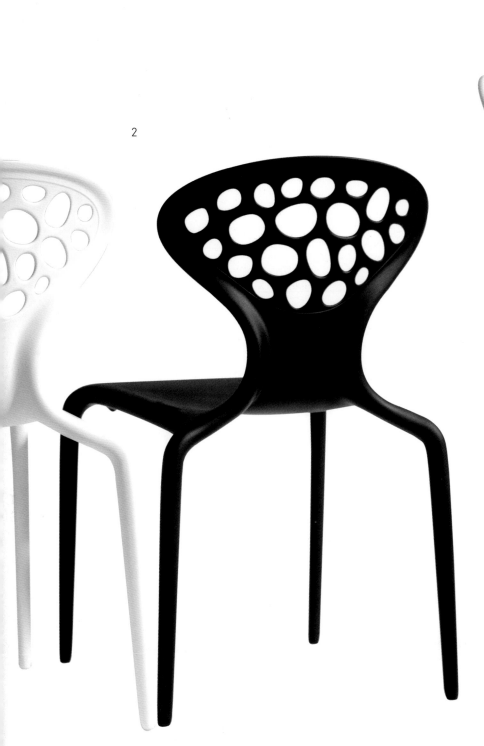

2

3

1 SOLID POETRY, 2003
Tile, concrete
Susanne Happle (DE) / Frederik Molenschot (NL)
www.frederikmolenschot.nl
www.susannehapple.nl

2 SUPERNATURAL, 2005
Chair, polypropylene, fiberglass
Ross Lovegrove (UK)
www.moroso.it

3 CLOVER, 2007
Armchair, polyethylene
Ron Arad (IL)
www.driade.com

1

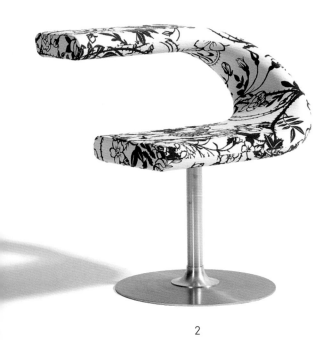

2

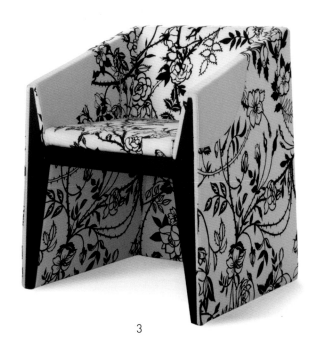

3

1 DAMASCO, 2005
Wall tiles, porcelain stoneware
Design Tale Studio by Refin Ceramiche (IT)
www.refin.it

2 INNOVATION C, 2001
Multifunctional furniture, steel, CMHR, polyurethane
Fredrik Mattson (SE)
www.blastation.se

3 ROCK, 2007
Armchair, wooden structure, thin upholstery
Bartoli Design (IT)
www.multipla.it

4 LOOP CHAIR, 2005
Chair, polished chrome frame and com,
imitation leather or hb 5* leather
HB Group (UK)
www.hbgroup.co.uk

4

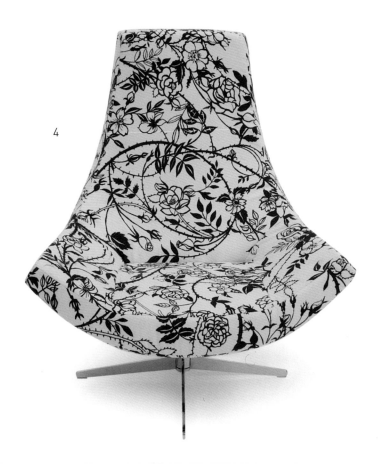

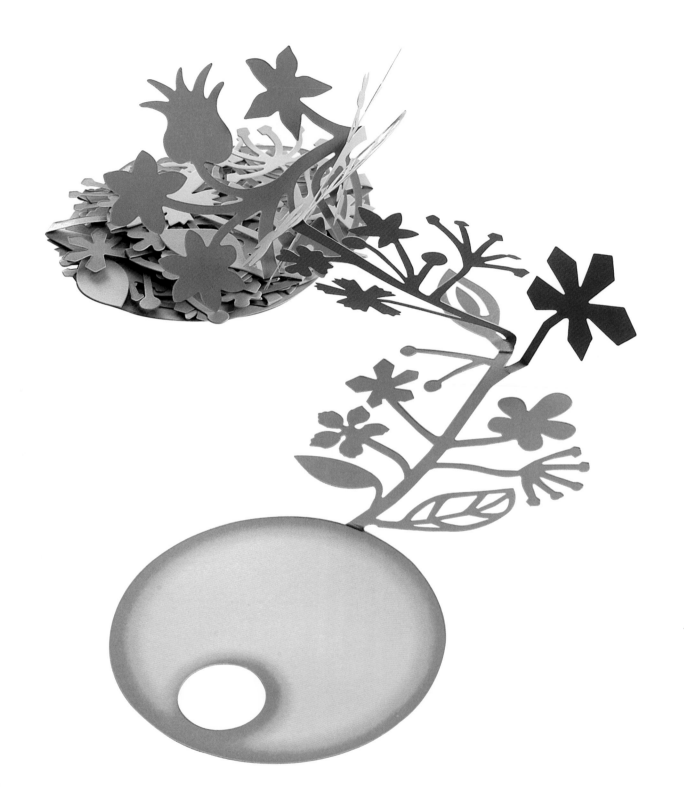

Deco fantasy

Deco fantasie

A maverick amongst contemporary designers, the Dutchman, Tord Boontje (°1968), is a trendsetter with a unique style and character. Within this maximalist style he has found his own voice. After moving from the Netherlands, via London, to the south of France, he set up his studio amidst the vast stretches of land, as reflected in his designs. Flowers, reindeer, swans, snow flakes, grass tufts, nettles and bears. The mystifying world of fauna and flora offers him an abundance of inspiration to come up with new collections time after time. Drapes, furniture, lighting or postcards: his designs draw us into his world of fantasy, which touches even the most hard-nosed cynic. Fabrics are an explosion of flowers; he cuts metal plates with laser. ▬▬▬ Commissioned by the US company, Artecnica, he designed Midsummer Light, a paper lampshade consisting of two layers, cut out in the shape of one of his pattern designs. Fairy Tail, a very long postcard, and Until Dawn, a curtain that also serves as a screen, were both

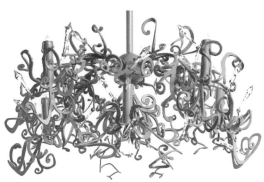

ICY LADY, 2005 – Lamp, iron, Swarovksi crystal – William Brand (NL) & Annet van Egmond (NL) – www.brandvanegmond.com

made from colored paper. These are design objects made from a fragile material, namely paper. This not only gives one an idea of the delicacy and subtlety of the design but maybe also its ephemeral nature. Or could it refer to the limited duration of a specific style? Is Boontje aware of this? 'I see myself as a storyteller. Sometimes my drawings are sweet and adorable but often with a sinister undertone. If I'm not in the mood for drawing beautiful, fresh flowers, I may just come up with wilted ones. My passion is about much more than drawing pretty, sweet and romantic things. Sometimes

FAIRY TAIL, 2004 – Greeting card, paper – Tord Boontje (NL) – www.artecnicainc.com

Een buitenbeentje onder de hedendaagse ontwerpers en voorloper met veel eigenheid en karakter, is de Nederlandse ontwerper Tord Boontje (°1968). Ook hij heeft in de huidige maximale stijl een eigen decoratievariant gevonden. Vanuit Nederland trok hij via Londen naar het zuiden van Frankrijk waar hij te midden van uitgestrekte natuur zijn atelier heeft. Een omgeving die zo lijkt weggeplukt uit zijn ontwerpen. Bloemen, rendieren, zwanen, sneeuwvlokken, graspollen, netels en beren. De ondoorgrondelijke wereld van de fauna en flora biedt genoeg inspiratie om telkens hele collecties vorm te geven. Of het nu om gordijnen, meubels, verlichting of postkaarten gaat, allen zijn ze ondergedompeld in een fantasierijke wereld die zelfs de meest volharde designscepticus niet onberoerd laat. Stoffen laat Boontje bedrukken met onuitputtelijke bloemmotieven en metalen platen snijdt hij met lasercuttechnieken uit. ▬▬▬ Voor het Amerikaanse Artecnica ontwierp hij de Midsummer Light, een papieren lampenkap bestaande uit twee lagen die zijn uitgesneden/uitgelaserd in zijn typische print. Ook zijn Fairy Tail, een ellenlange postkaart, of de Until Dawn, een gordijn dat als kamerscherm dienst kan doen, zijn gemaakt in gekleurd papier. Designvoorwerpen in een fragiel materiaal als papier. Het duidt niet alleen het frêle en het subtiele cachet van het ontwerp aan, maar impliceert misschien ook de tijdelijkheid van een ontwerp. Of verwijst het in deze context naar de beperkte levensduur van een stijl? Of Boontje zich daarvan bewust is? 'Ik zie mezelf als een verhalenverteller. Soms zijn mijn tekeningen mooi en lief, maar vaak hebben ze ook een donkere ondertoon. Als ik eens niet

HEATWAVE, 2003 – Radiator, polyconcrete – Joris Laarman (NL) – www.theradiatorfactory.com

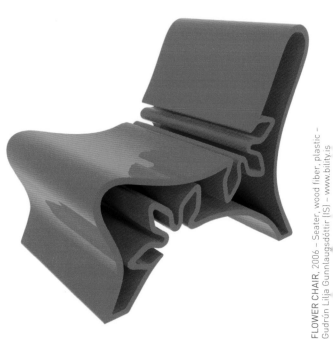

FLOWER CHAIR, 2006 – Seater, wood fiber, plastic – Gudrún Lilja Gunnlaugsdóttir (IS) – www.bility.is

it's good to change direction completely but right now I'm not yet ready to do this.' ▇▇▇▇▇▇ Fact is, the world loves his designs. The US chain Target commissioned him to design 100 objects for the Winter/Christmas 2006 period. Thirty of these were produced and sold in 1418 shops. All the accompanying elements, such as graphic design, packaging, window dressing, television spots, etc., reflected Boontje's signature style, safeguarding his designs from any changes. 'It may not have been the most challenging and experimental collection but experimentation is not always one of my objectives. The challenge in designing this collection lay with the scale of the project.' ▇▇▇▇▇▇ As Tord Boontje's designs are at the crossroads of design and craftsmanship, his style is not only attractive but also authentic. He grew up in a very creative environment. His mother, who taught art and textile history, instilled in him a love of materials. Boontje uses progressive techniques such as laser cutting, alternating with traditional methods to produce delicate glass, ceramics, lighting and furniture. At the start of his career, he turned glass bottles into polished glasses and vases, with the help of his wife, Emma Woffenden (UK, °1962). However, in the last couple of years, he has been focusing on finding new design methods. At best highly imaginative, his designs can be

in de mood ben voor prachtige bloemen, teken ik verwelkte exemplaren. Mijn grote passie is meer dan gewoon mooie, zoete en romantische zaken te tekenen. Soms is het goed om volledig van koers te veranderen, maar op dit ogenblik ben ik nog niet in dat stadium.' ▇▇▇▇▇ Feit is wel dat de wereld prat gaat op zijn ontwerpen. Voor de winter- en kerstperiode 2006, tekende hij voor de Amerikaanse winkelketen Target een honderdtal objecten, waarvan er ongeveer dertig uiteindelijk in productie gingen. Deze werden te koop aangeboden in maar liefst 1.418 winkels. Van grafiek en packaging tot hele winkeldecoratie en de stijl van bijhorende televisiespots. Alles werd gekenmerkt door één en dezelfde Boontjestijl, waarbij hij geen compromissen moest sluiten om zijn handtekening te vrijwaren van aanpassingen. 'Het is misschien niet mijn meest uitdagende en experimentele collectie, maar het experiment op zich is voor mij als designer niet altijd een doel. De uitdaging bij deze collectie lag in de grootsheid van het project.' ▇▇▇▇ Tord Boontje zit met zijn ontwerpen op de grens tussen vakmanschap en design, en dat geeft zijn stijl een grote aantrekkelijkheid en geloofwaardigheid mee. Als kind groeide hij op in een heel creatieve omgeving. Via zijn moeder, die les gaf in kunst- en textielgeschiedenis kreeg hij als het ware de liefde voor materialen met de paplepel ingegeven. Boontje maakt gebruik van heel vooruitstrevende technieken zoals lasercutting en

THINKING OF YOU, 2005 – Vase cover, metal –
Tord Boontje (NL) – www.artecnicainc.com

Ceramic multicolored dinnerware, 2006 –
Tord Boontje (NL) – www.target.com

wisselt deze af met traditionele technieken om fijn glaswerk, keramiek, verlichting en meubels te maken. Waar hij het in het begin van zijn carrière met zijn echtgenote Emma Woffenden (UK, °1962) nog sobere glazen flessen versneed en polierde tot glazen en vazen, is hij de laatste jaren op zoek gegaan naar een eigen manier van ontwerpen. Een die alle verbeelding tart en het best omschreven kan worden als het begin van een nieuwe, romantische beweging. En hoewel hij ook naar historische stijlaspecten verwijst zoals Jaime Hayon, blijven deze eerder romantisch van aard. 'Ik kijk constant naar hedendaagse kunst en vakmanschap, maar ik vind ook historische bronnen heel belangrijk. Die vormen voor mij ook een onuitputtelijke bron van inspiratie. Toen ik begon met geborduurde motieven, bracht ik veel tijd door in het Victoria & Albert Museum in Londen om gepassioneerd de zeventiende-eeuwse stukken uit Engeland te bestuderen.' Maar het zou niet hedendaags zijn, mocht hij dat niet op een zeer eigentijdse manier doen. Aangetrokken door nieuwe technieken en materialen, maar gefascineerd door historische objecten en verhalen. Zoals hij zelf zegt: 'Na mijn sobere low-tech periode raakte ik sterk geïnteresseerd in decoratie en het creëren van gezelligheid. Ik ben gepassioneerd door objecten uit de zeventiende, achttiende en negentiende eeuw omwille van de overvloed aan sensuele materialen en vlakken. De technieken die hierbij

described as the start of a new, romantic movement. Although he incorporates historical style elements – reminiscent of Jaime Hayon – they are mostly romantic in nature. 'I look at contemporary art and craftsmanship all the time but historical sources are very important too. They are an endless source of inspiration. When I started embroidering, I spent a lot of time in the Victoria & Albert Museum in London going through the samples of 17th century English embroidery.' But it would not be contemporary, if he did not execute it in a modern way. On the one hand, he is drawn to new techniques and materials, and, on the other hand, historical objects and stories captivate his imagination. Confirming this dichotomy, he says, 'After my low-tech, austere period, I became very interested in decoration and hominess. I am interested in 17th, 18th and 19th century objects because I like the richness of the sensual use of materials and surfaces. Many of the techniques used to create these objects are very labor-intensive. But new industrial processes enable us to explore these sensual qualities again.' ▬▬▬ Boontje's interest in digital processes led him to develop software that draws flowerlike patterns automatically. These designs include printed flora, and crocheted and embroidered fauna. Thanks to technology, the results are immediately visible and tangible. 'I can draw something today on the computer and send the file to a production machine directly. The result is im-

TABLE STORIES, 2006 – Tableware, ceramic –
Tord Boontje (NL) – www.artecnicainc.com

mediately available. Every day brings more possibilities. It is very exciting to be involved in production processes nowadays', according to Boontje. His software program can generate a random pattern which will never be repeated. So, every drawing is different. This could be semi-transparent curtain fabric which throws a natural shadow on the floor, or even drapes. The patterns he uses originate from a digital brain. An example of this process is the fabric collection he created for the Danish brand, Kvadrat.

TULIPA, 2006 – Vase, earthenware –
Lotte Van Laatum (NL) – www.haans.com

gebruikt worden, zijn vaak heel arbeidsintensief. De huidige industriële productiemethodes maken het echter mogelijk om die sensualiteit terug te winnen en te herontdekken.' ▬ Boontjes interesse voor het digitale proces ging zelf zo ver dat hij een eigen computerprogramma maakte om op een automatische manier bloemachtige patronen te tekenen. Digitaal aangestuurd, maar geprogrammeerd volgens zijn eigen fantasie, zorgt het programma voor een output in de vorm van geprinte bloemen, gehaakte en geborduurde fauna en gedrukte flora. Dankzij de technologie is het resultaat onmiddellijk zichtbaar en tastbaar. 'Ik kan vandaag iets tekenen op de computer en het bestand naar een productiemachine sturen. Het resultaat is vrijwel onmiddellijk zichtbaar en tastbaar. Er doen zich dagelijks zoveel nieuwe mogelijkheden voor. Volgens mij zijn het uiterst opwindende tijden wat productieprocessen betreft', verklaart Boontje. Het bewuste computerprogramma, maakt een ad-randompatroon dat zichzelf nooit herhaalt en dus telkens een andere tekening maakt. Of het nu om de semi-transparante gordijnstoffen gaat die een natuurlijke schaduw op de grond werpen of eerder om volle overgordijnen, de grafische patronen die hij gebruikte, ontsproten uit een digitaal brein. Ook zijn collectie stoffen, gemaakt voor het Deense merk Kvadrat, kwam zo tot stand.

SHADOW, 2005 – Curtain, trevira cs –
Tord Boontje (NL) – www.kvadrat.dk

NECTAR, 2005 – Curtain, burn out on polyester fr –
Tord Boontje (NL) – www.kvadrat.dk

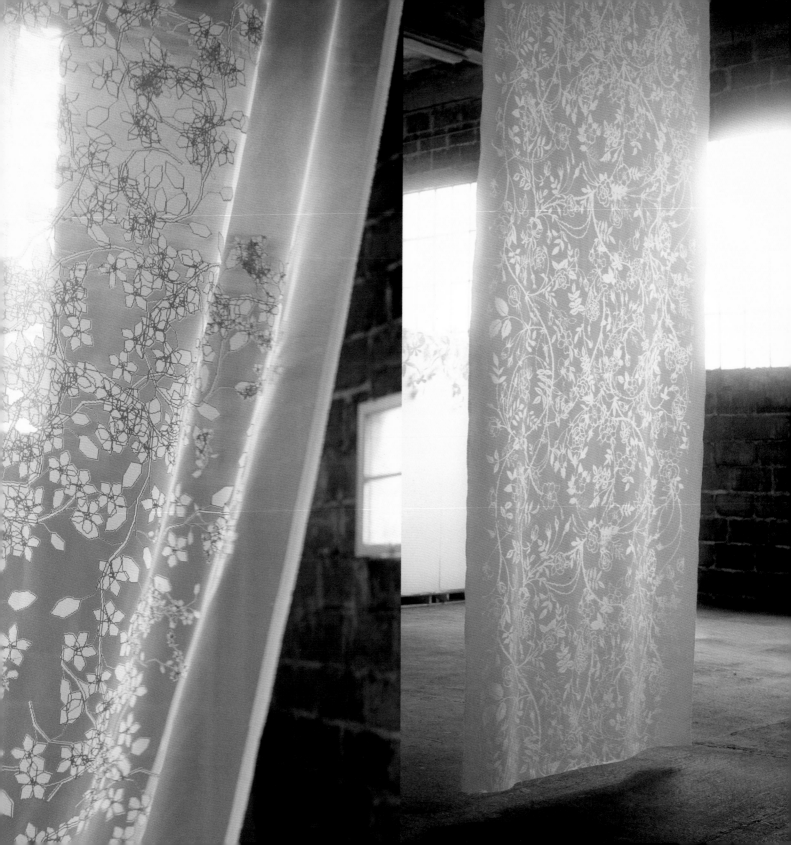

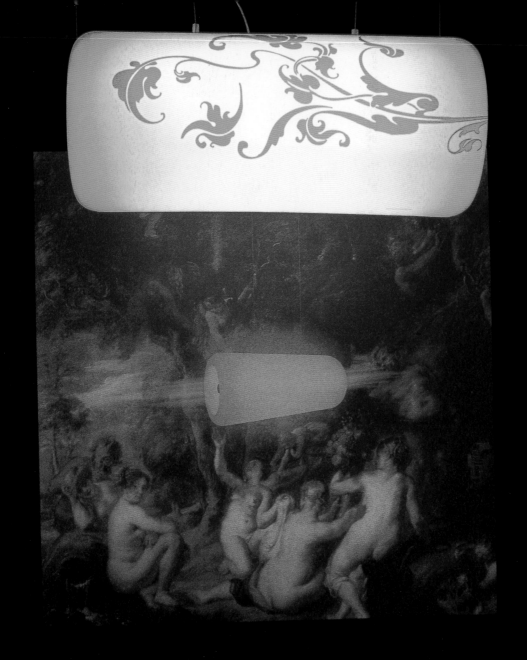

1 D2V2, 2004
Lamp, polyethylene
Danny Venlet (BE)
www.dark.be

2 VALENTINA C, 2006
Chair, steel, technical fabrics
Maurizio Galante (IT)
www.baleri-italia.com

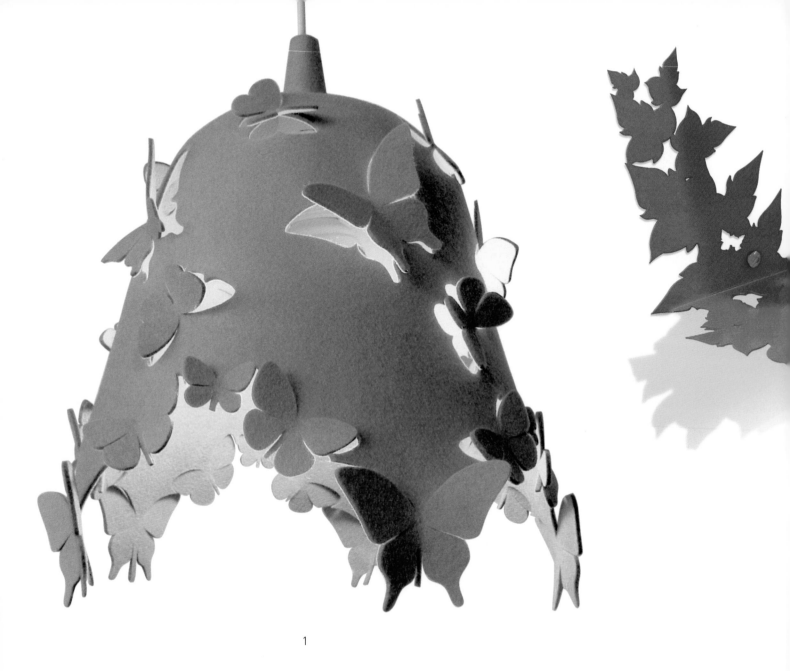

1

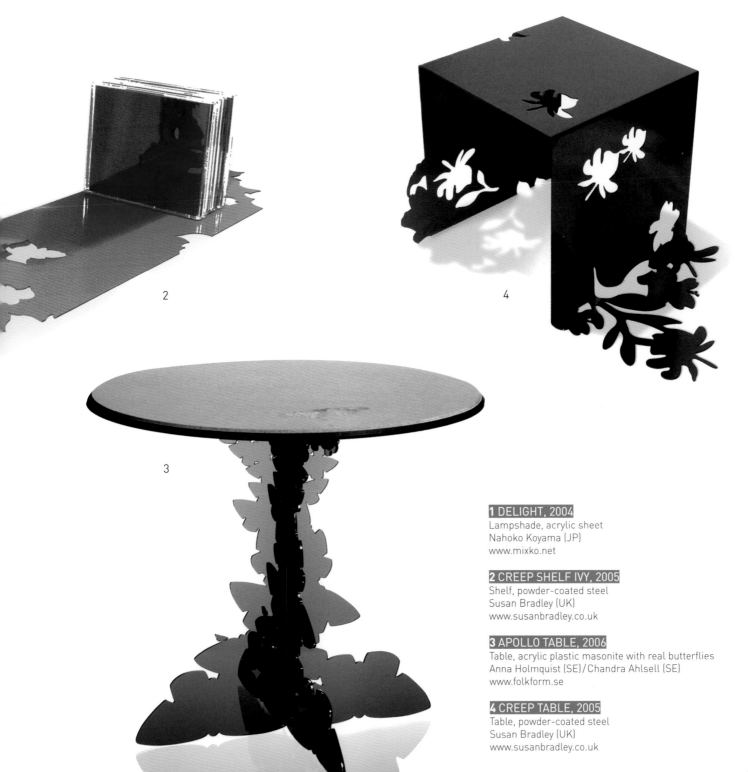

1 DELIGHT, 2004
Lampshade, acrylic sheet
Nahoko Koyama (JP)
www.mixko.net

2 CREEP SHELF IVY, 2005
Shelf, powder-coated steel
Susan Bradley (UK)
www.susanbradley.co.uk

3 APOLLO TABLE, 2006
Table, acrylic plastic masonite with real butterflies
Anna Holmquist (SE) / Chandra Ahlsell (SE)
www.folkform.se

4 CREEP TABLE, 2005
Table, powder-coated steel
Susan Bradley (UK)
www.susanbradley.co.uk

1

2

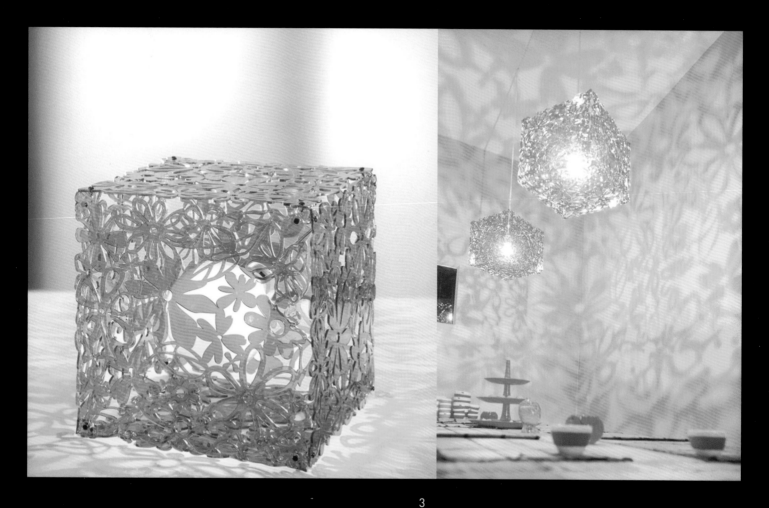

3

1 BLOOM SOCKET (Droog Design Collection), 2004
Handpainted socket
Mina Wu (TW)
www.droogdesign.nl

2 ORCHID, 2006
Coathook, perspex®
Charlotte Lancelot (BE)
www.charlottelancelot.com

3 ALICE LAMP, 2005
Hanging lamp, floor lamp, polycarbonate
Koziol werkdesign-germany (DE)
www.koziol.de

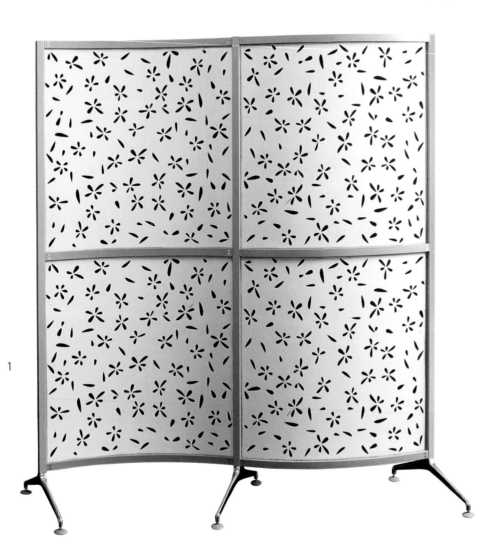

1

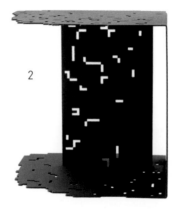

2

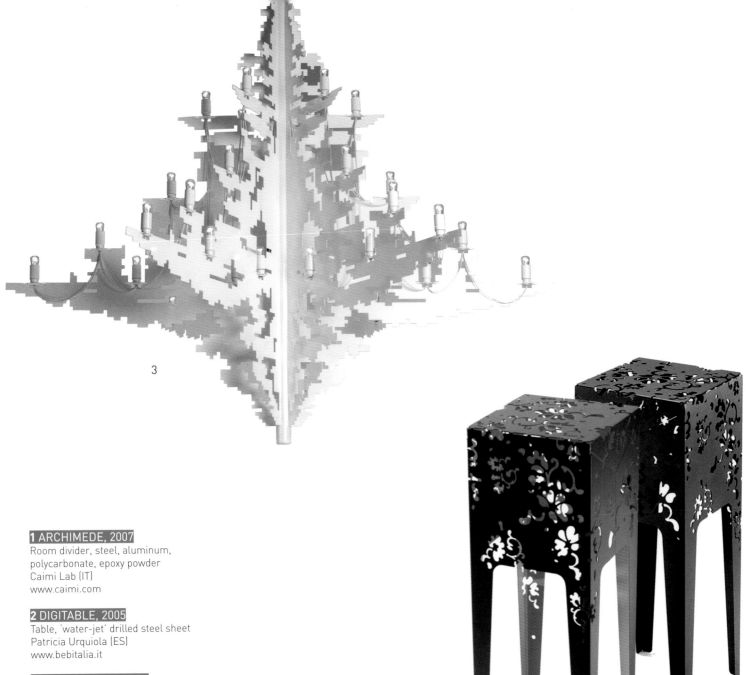

3

1 ARCHIMEDE, 2007
Room divider, steel, aluminum,
polycarbonate, epoxy powder
Caimi Lab (IT)
www.caimi.com

2 DIGITABLE, 2005
Table, 'water-jet' drilled steel sheet
Patricia Urquiola (ES)
www.bebitalia.it

3 FLOATING CITY, 2004
Chandelier, powder-coated steel
Klaas Hans (BE)
www.weyersborms.com

4 ROMANCE, 2004
Table, powder-coated metal
Neringa Dervinyté (LT)
www.contraforma.com

4

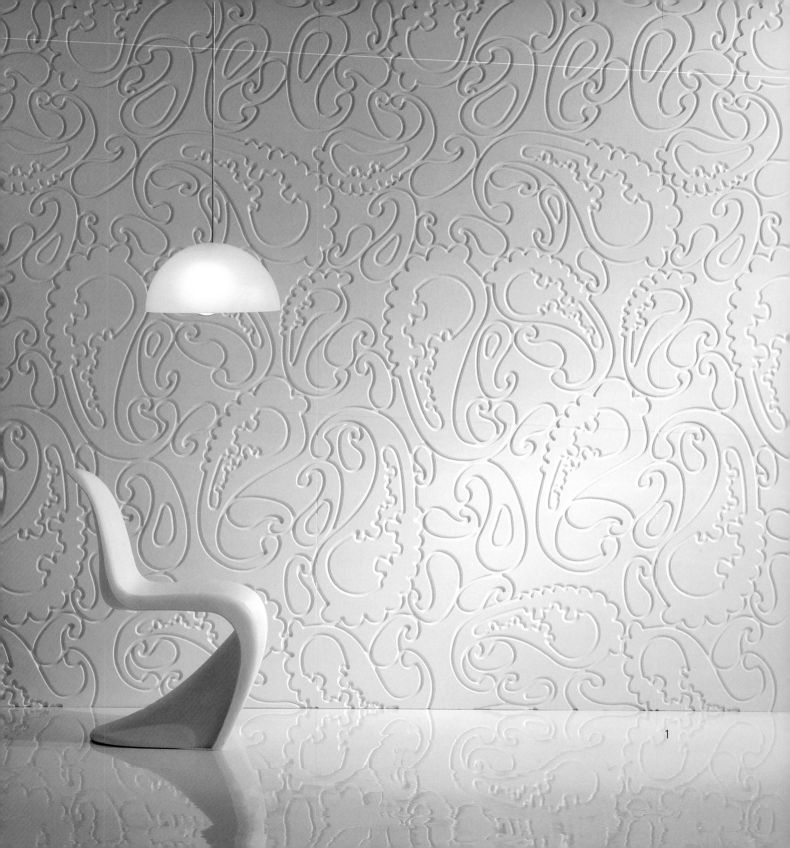

2

3

1 CARNABY, 2006
Iconic wall panel, MDF board, vinyl
Kevin McPhee (USA)
www.bnind.com

2 MARACARPET, 2005
Carpet, nylon
Design-by-us (DK)
www.design-by-us.com

3 STRAIGHTLINE ROKOKO TABLE, 2006
Table, MDF
Design-by-us (DK)
www.design-by-us.com

Inspired by vintage

Geïnspireerd door vintage

In defining the new orientation in design, one is tempted to categorize all existing, decorated objects or products with a vintage look under this new style. This should not be the case. These objects have been conceptualized and developed by contemporary designers whose modern take on decoration shatters the austere, rigid black-and-white design with a splash of color and patterns. A striking and noticeable aspect of this style is that it is not limited to furniture design.This trend encompasses the whole design spectrum: from furniture to home textiles and wall paper, lighting, crockery, home accessories to jewelry. ▬▬▬▬ New antiques. Newstalgia. Deco design. It is popular and encapsulates the emotions evoked by these designs. Nostalgia for yesteryear seduces. It would be unfair to call these designers folkloristic crafters as they know the latest techniques and tricks of the trade. ▬▬▬ It's neither kitsch nor a recognized style (yet). This yet to be named movement could already be called a trend. Is it a modern take on baroque or rococo? Should we call it newstalgia, baroquissima or neo-baroque, deco design or minimal maximalism or just new flamboyance? Most of these names are being used, and in no time historians will start categorizing them. ▬▬▬▬ Obviously, all these creative young people are not going to abandon high-tech, industrial processes or synthetic materials. They are indebted to post-modernism that honored the pastiche and often reinterpreted classic forms with much humor. They don't care much for the puritan and functionalist design language of modernists and

SL DELIGHTS CART, 2006 – Cart, wood – Luc D'hanis (BE) & Sofie Lachaert (BE) – www.lachaert.com

VINTAGE ROMA, 2006 – Hand-knotted carpet, Tibetan highland wool, nettle, silk – Jan Kath (DE)/Dimo Feldmann (DE) – www.jan-kath.de

Bij de omschrijving van de recente oriëntatie die de vormgeving neemt, bestaat het risico om alle bestaande, gedecoreerde voorwerpen of producten met een vintage look ook onder deze nieuwe stijl te catalogeren. Dat is geenszins het geval. Het gaat hier duidelijk om voorwerpen bedacht en ontwikkeld door hedendaagse ontwerpers die een eigentijdse nieuwe kijk bieden op decoratie en die het sobere en strakke zwart-witdesign doorbreken met kleur en motief. Opvallend, opmerkelijk en bijna verrassend vreemd te noemen, is het feit dat het niet enkel meubeldesign betreft. Deze trend beslaat het hele spectrum van al wat kan worden vormgegeven: van meubels tot woontextiel en behangpapier, verlichting, serviesgoed, woonaccessoires en juwelen. ▬▬▬ New antiques. Newstalgie. Deco design. Het scoort en het is vaak een gepaste verwoording voor de gevoelens die sommige ontwerpen meestal oproepen. Het verlangen naar de traditie en het kunnen van weleer bekoort. De ontwerpers die hiermee bezig zijn, kun je geen folkloristische knutselaars noemen, want ze kennen de allerlaatste technieken en snufjes. ▬▬▬ Het is geen kitsch, maar het is ook (nog) geen erkende stijlvorm. Laat staan dat deze strekking al een naam heeft, al kunnen we toch spreken van een trend. Is het een hedendaagse versie van de barok of de rococo? Dopen we het tot newstalgie, baroquissima of neobarok, déco design of minimal maximalised of gewoon new flamboyance? De meeste namen zijn in omloop en binnenkort zullen de historici indelen en catalogeren. ▬▬▬ Het ligt voor de hand dat al die creatieve jongens en meisjes zich niet categoriek afzetten tegen de hightech, de industriële processen of de kunststoffen. Ze zijn schatplichtig aan het postmodernisme dat

BY SIDE, 2006 – Screen, polished steel, glass mosaic – Patricia Urquiola (ES) – www.bisazza.com

LE ROI, 2007 – Cabinet, wood, aluminum, black Corian – Alessandro Dubini (IT) – www.zanotta.it

keenly promote ambiguity in their work. On the one hand, their work attracts a minority who recognizes the historical references and appreciates innovative or ironic notions. On the other hand, their work attracts the public at large as it is evokes their need for stability, nostalgia and identification. ▬▬▬▬ Maybe even the term 'vintage' is too limiting. Vintage is, after all, a piece of clothing or furniture from the past being used in the present. Vintage is a new interest in old things, and objects with a certain stylistic added value. It's immaterial whether we are talking about a specific design or use of fabric. The same goes for the period from which these objects date. Everything produced after the 1920s (or older than 100 years) is considered vintage. What's the reason for this nostalgia? Maybe a fascination for the past and the future? ▬▬▬▬ Still, the vintage look is inspirational, creating a platform for further growth. A good case in point is that of the New Antiques (2005) by Marcel Wanders (°1963, NL). The Dutch designer created a collection for the Italian brand Cappellini which consisted of a series of black-and-white, lacquered wood chairs and tables. The shape of the legs was reminiscent of classic decor. It seemed familiar; a case of déjà-vu, making the series extremely recognizable. A contemporary designer would not be worth his salt if the design had been a mere copy of

de pastiche vereerde en met veel ironie en vaak ook met humor de klassieke vormen interpreteerde. De puristische en functionalistische vormentaal van de modernisten is aan hen niet besteed en ze etaleren graag een grote dubbelzinnigheid in hun werk. Hun werk spreekt enerzijds een minderheid aan die de formele referenties aan historische voorbeelden herkennen en waardering hebben voor de vernieuwende of ironische gestes. Anderzijds spreken ze het grote publiek aan omdat de ontwerpen het verlangen naar herkenbaarheid, stabiliteit en nostalgie uitdrukken. ▬▬▬ En misschien is zelfs 'vintage' als term te beperkend. Want wat is vintage meer dan een bepaald stuk, of het nu om kleding of meubels gaat, uit een bepaalde vroegere periode overbrengen naar het nu? Vintage als nieuwe interesse voor oude spullen en voorwerpen met een zekere stilistische meerwaarde. Het maakt weinig uit of het nu om een bepaald materiaalgebruik of de vormentaal gaat. Uit welke periode deze schatten afkomstig zijn, is niet zo belangrijk. Was het nu 70, 80 of 90? Alles wat na 1920 valt en zeker een decennium oud is, kan onder de noemer vintage vallen. Ingegeven door nostalgie of heimwee? Of door een fascinatie voor een gemis en het onbekende? ▬▬▬ Toch is het vaak de vintage look die inspireert en die aanzet om verder te bouwen. Neem als voorbeeld de New Antiques (2005) van Marcel Wanders (NL, °1963). De verzameling die de Nederlandse ontwerper maakte voor het Italiaanse Cappellini bestaat uit een serie zwart en wit gelakte houten stoelen en tafels.

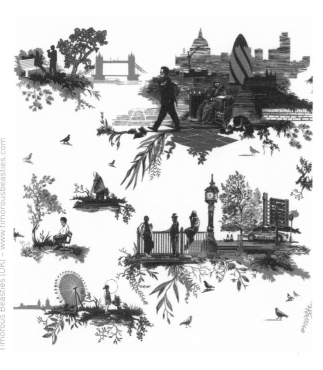

LONDON TOILE, 2006 – Wallpaper –
Timorous Beasties (UK) – www.timorousbeasties.com

MADAME RUBENS, 2003 – Stool, wood –
Frank Willems (NL) – www.frankwillems.eu

De vorm van de poten lijkt uit een klassiek decor te zijn geplukt. De meubelen voelen vertrouwd en déjà vu aan, en zorgen voor een grote herkenbaarheid. Maar ze zouden geen deel uitmaken van de hersenspinsels van een hedendaags ontwerper, als het enkel bij kopiëren gebleven zou zijn. Deze ontwerpen zijn niet stijlecht en vallen nauwelijks te dateren onder een bepaalde kunsthistorische stijl. Zoals Wanders zegt: 'Ze verwijzen wel naar klassieke dingen, maar het is duidelijk iets van mij.' Aan de ontwerpen zit een moderne touch die nauwelijks te omschrijven valt, maar die onmiskenbaar aanwezig is. ▬ Ook zijn Two Tops Secretary (2005) en de Two Tops Table (2005) die hij voor Moooi maakte vallen hieronder. Het zijn houten tafels waarvan het blad steunt op stijlvolle, klassiek gedraaide poten. Onder het tafelblad dat openklapt, zit een geheime laadruimte die zeer hedendaags aanvoelt. Wanders beperkt zich dus niet tot het overbrengen, creatief kopiëren of nabootsen van een bepaalde stijl. De Nederlandse ontwerper liet zich duidelijk inspireren, maar ging met die inspiratie aan de slag om een eigen taal te ontwikkelen. ▬ Het is klassiek in een hedendaags jasje en een interpretatie van neoklassiek. En doordat het jasje nog niet helemaal als gegoten zit, zorgt het nieuwe element voor heel wat spraakverwarring. En dat maakt het net interessant. Zoals hij zelf zegt : 'Design is dood ... leve design.'

the original. These designs could not be classified under a specific style or art historical period. Wanders commented, 'They had elements of classical design but they are mostly my own.' Although difficult to define, the modern touch of his designs are unmistakable. ▬ The same can be said of his Two Tops Secretary (2005) and the Two Tops Table (2005), commissioned by Moooi. The tops of these wooden tables rest on stylish, classic legs. Under the top (that unfolds), one finds a secret drawer that appears extremely modern. Wanders does not limit himself to creative copying or replicating a specific style. He finds inspiration from other styles but uses these influences to create his own design language. ▬ Call it classic in a contemporary wrapping: an interpretation of the neo-classic style. While the wrapping is pliable, the new element leads to confusion. Just that makes it even more interesting. In the words of Wanders, ' Design is dead ... Long live design!'

1

2

3

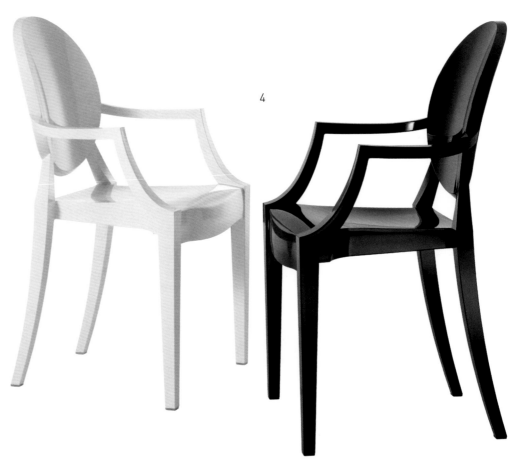

4

1 TAP, 2005
Rug, polyamide
Bieke Hoet (BE)
www.hoet.be

2 DORIAN, 2002
Table, lacquered wood, glass
Dominique Mathieu (FR)
www.zanotta.it

3 VICTORIA GHOST CHAIR, 2004
Armchair, polycarbonate
Philippe Starck (FR)
www.kartell.it

4 LOUIS GHOST CHAIR, 2004
Armchair, polycarbonate
Philippe Starck (FR)
www.kartell.it

2

3

4

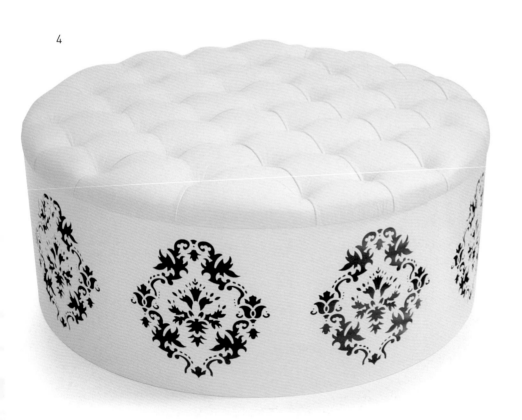

1 RENDEZ-VOUS, 2006
Wallpaper
Atelier Blink (BE)
www.atelierblink.com

2 DELIGHT, 2003
Lampshade, PVC or chintz
Nicolette Brunklaus (NL)
www.brunklaus.nl

3 CHANDELIER, 1999
Lampshade, PVC or chintz
Nicolette Brunklaus (NL)
www.brunklaus.nl

4 BLING CENTRE POUFFE, 2005
Upholstered pouffe
HB Group (UK)
www.hbgroup.co.uk

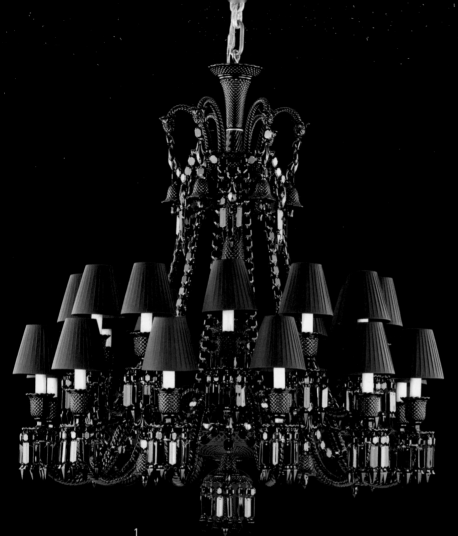

1

2

1 ZENITH 24 LUMIERES, 2003
Chandelier, crystal onyx (saturated cobalt)
Philippe Starck (FR)
www.baccarat.fr

2 ANTIX, 2005
Photo frame, polystyrene, wood, lacquered steel
Didier Chaudanson (FR)/Clotilde Degrave (FR)
www.presse-citron.com

3 PLASTIC FANTASTIC SWAROVSKI, 2006
Dining chair, wood, rubber, Swarovski pearls
Jasper van Grootel (NL)
www.studiojspr.nl

4 HOTKROON KROONLUCHTER, 2005
Kroonluchter, hot kroon compound
Piet Boon (NL)
www.pietboonzone.nl

5 NIGHT WATCH, 2006
Lamp, stainless steel
William Brand (NL) & Annet van Egmond (NL)
www.brandvanegmond.com

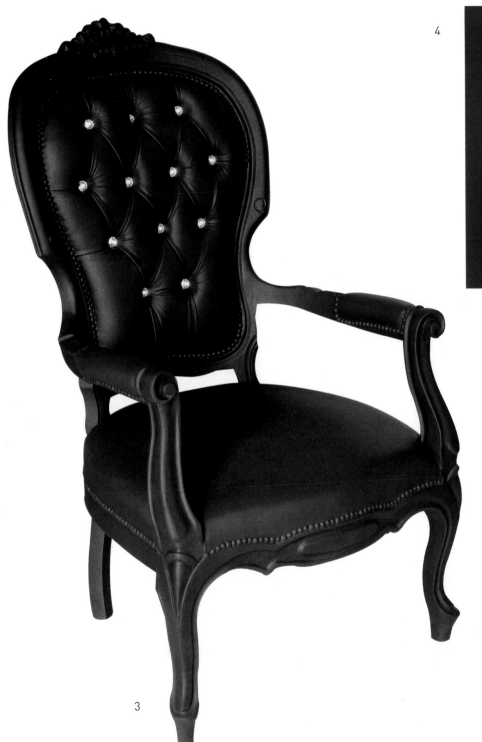

3

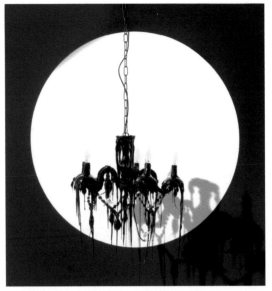

4

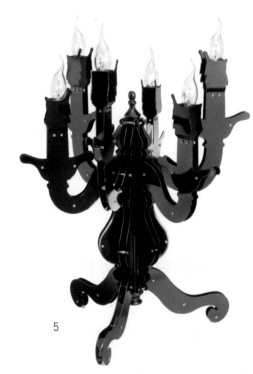

5

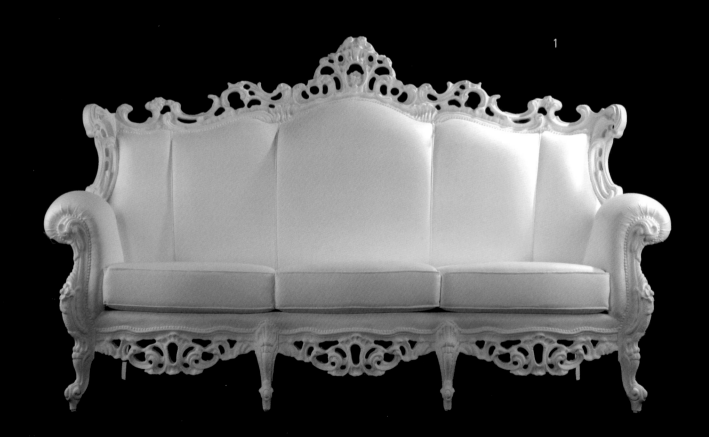

1

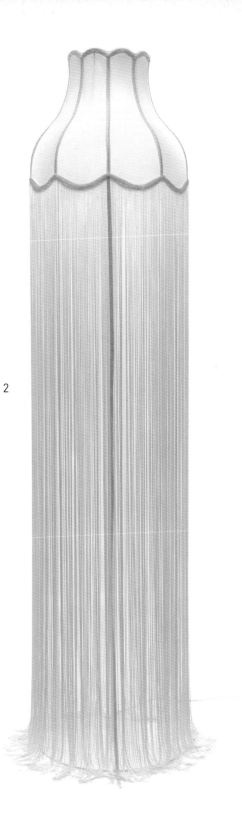

1 LOUIS III, 2004
Sofa, fabric, wood, polyurethane
Pieter Jamart (BE)
www.sixinch.be

2 FRANJE, 2006
Floor and suspension lamp, textile
Marcel Reulen (NL)
www.dark.be

2 VISUAL INNER STRUCTURE, 2006
Chair, old chair with felt wool
Gudrún Lilja Gunnlaugsdóttir (IS)
www.bility.is

2

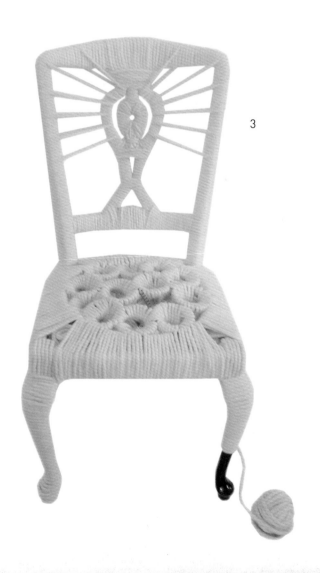

3

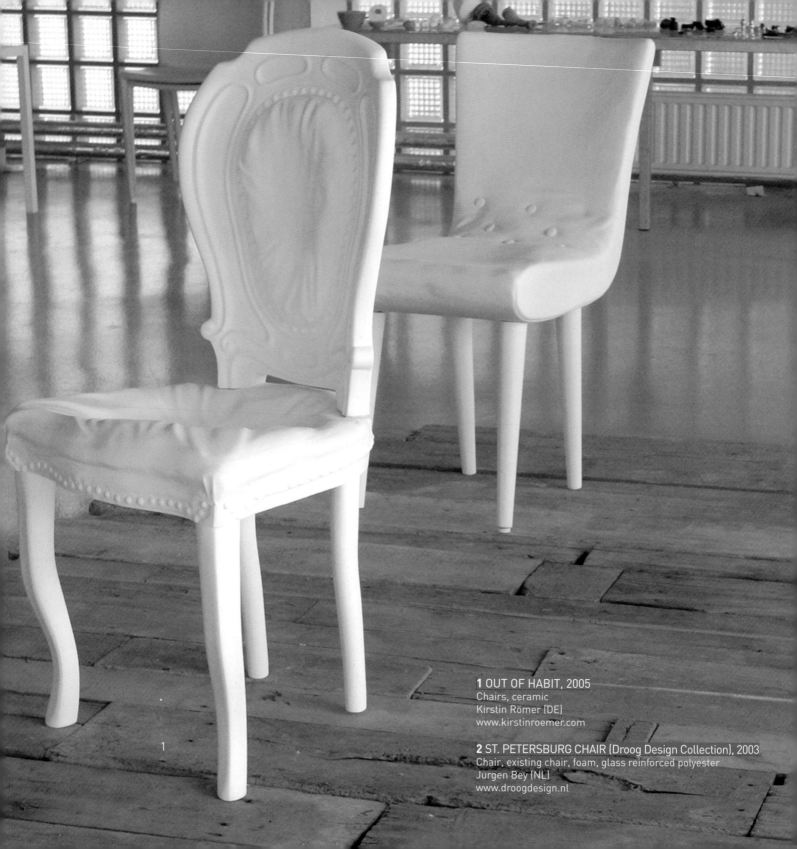

1 OUT OF HABIT, 2005
Chairs, ceramic
Kirstin Römer (DE)
www.kirstinroemer.com

2 ST. PETERSBURG CHAIR (Droog Design Collection), 2003
Chair, existing chair, foam, glass reinforced polyester
Jurgen Bey (NL)
www.droogdesign.nl

1

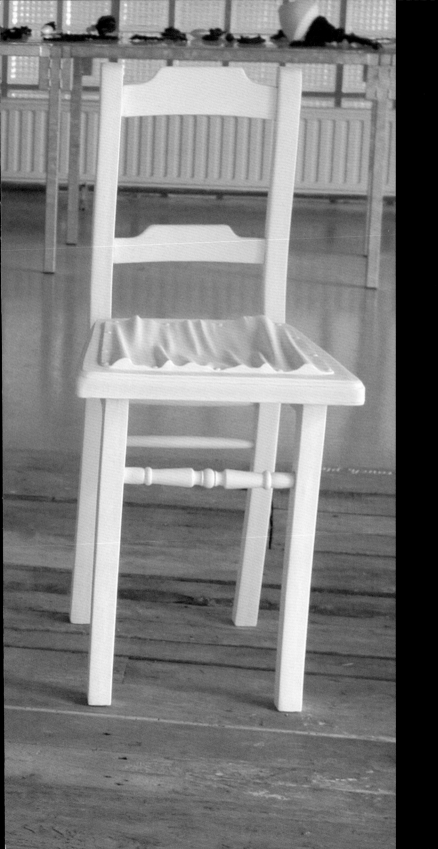

2

1

2

1 PLASTIC FANTASTIC DINING CHAIR, 2006
Dining chair, wood, rubber
Jasper van Grootel (NL)
www.studiojspr.nl

2 PLASTIC FANTASTIC VOLTAIRE UNIQUE, 2006
Chair, wood, rubber
Jasper van Grootel (NL)
www.studiojspr.nl

1

2

3

1 SMOKE CHANDELIER, 2002
Chandelier, burnt furniture, epoxy
Maarten Baas (NL)
www.moooi.com

2 SMOKE CHAIR, 2002
Chair, burnt furniture, epoxy, leather
Maarten Baas (NL)
www.moooi.com

3 LEATHERWORKS, 2007
Chair, leather
Fernando & Humberto Campana (BR)
www.edra.com

4 NEW ANTIQUES, 2005-2006
Table, wood, lacquered crystal
Marcel Wanders (NL)
www.cappellini.it

5 NEW ANTIQUES, 2005-2006
Chair, wood, polyester
Marcel Wanders (NL)
www.cappellini.it

4

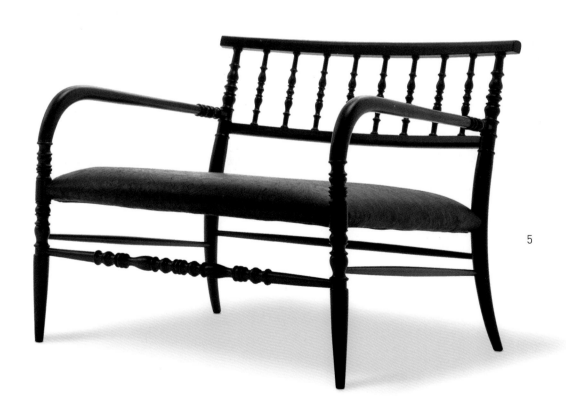

5

1

2

3

1 FRAME IT, 2005
Mirror, wood, antique patina and gold leaf
William Sawaya (IT, LB)
www.sawayamoroni.com

2 BAROQUE, 1998
Wall mirror, resilient plastic
Gigi Rigamonti (IT)
www.sturmundplastic.it

3 ROI SOLEIL, 2002
Dining and coffee table, satinated steel, wood, glass
William Sawaya (IT, LB)
www.sawayamoroni.com

4 CANAPE LOUIS XV PLAGE, 2006
Sofa, silver, PVC, beech, nickel
Maurice Renoma (FR)
www.renoma.fr

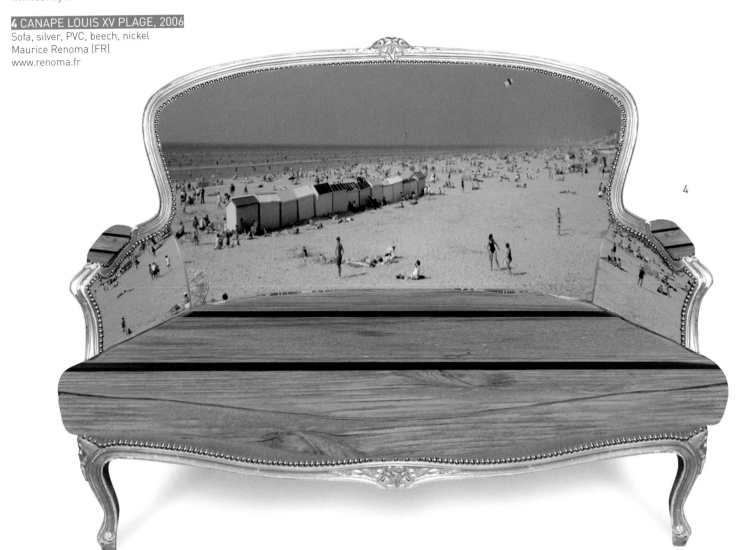

4

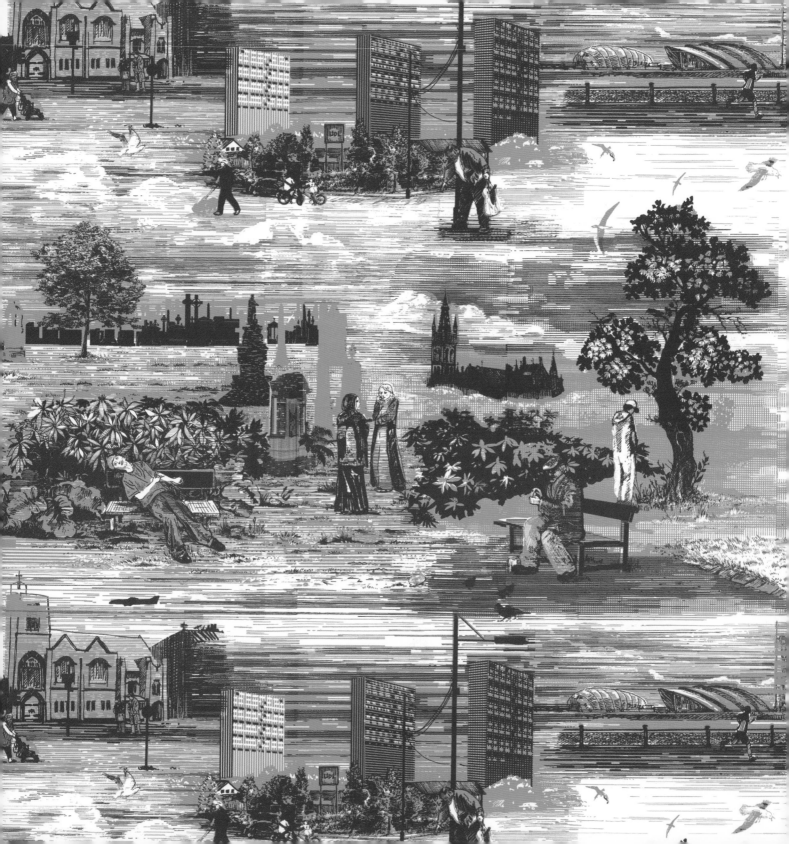

2

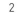

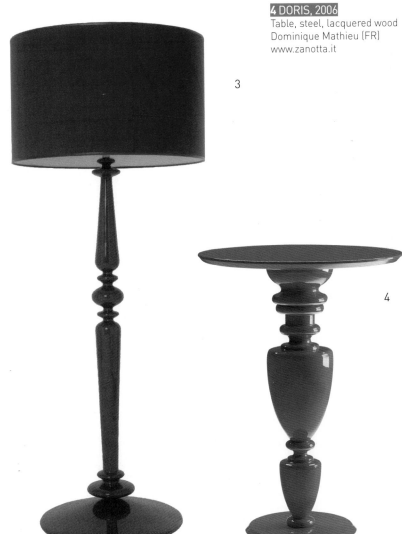

3

4

1 GLASGOW TOILE, 2006
Wallpaper
Timorous Beasties (UK)
www.timorousbeasties.com

2 KING, 2006
Lamp, lacquered wood, fabric shade
Seyman Ozdemir (TR)/Sefer Caglar (TR)
www.autoban212.com

3 SPINDLE, 2006
Lamp, high gloss lacquered MDF
Claire Norcross (UK)
www.habitat.net

4 DORIS, 2006
Table, steel, lacquered wood
Dominique Mathieu (FR)
www.zanotta.it

1

2

3

4

1 OCTONOM, 2006
Lamp, PMMA
Wever & Ducré (BE)
www.wever-ducre.com

2 NIGHT WATCH, 2006
Lamp, stainless steel
William Brand (NL) & Annet van Egmond (NL)
www.brandvanegmond.com

3 LIGHT SHADE D95, 2004
Lamp, semi-transparant film surrounding an old lamp
Jurgen Bey (NL)
www.moooi.com

4 LOUIS, 2005
Candle holder, RVS
Sandra Dijkstra (NL)
www.goods.nl

1

2

78

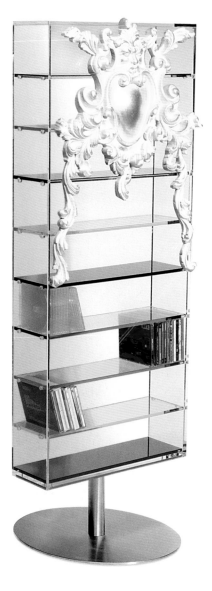

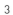
3

1 VARIETY CABINET, 2005
Cabinet, MDF, wallpaper
Design-by-us (DK)
www.design-by-us.com

2 ROXANNE, 2005
Container bar, Macassar's ebony, acryl and hand-carved
wood with red patina
William Sawaya (IT, LB)
www.sawayamoroni.com

3 OH BABE, 2005
Cd container, shelf cabinet, acryl and satin finished steel
with hand-sculptured wood and gold leaf
William Sawaya (IT, LB)
www.sawayamoroni.com

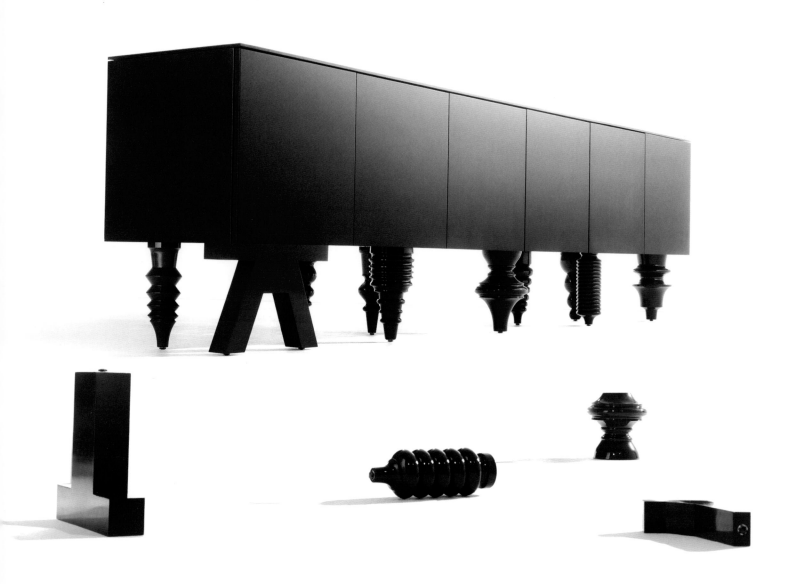

Digital baroque

In international circles, it's called 'neo-baroque' or 'maximalism', whereby historical styles are recycled and mixed with more contemporary elements. The retro revival is going strong at the moment. Many modern designers continue to design in a graphic way, even more so that purely combining different historic styles. ▬▬▬ A good example is that of the Spaniard, Jaime Hayon (°1974), whose take on maximizing the austere design style is very distinct. His designs flirt with minimalism but like to overstep the line into a world of fantasy. His collection, Showtime created for the Spanish BD Ediciones de Diseño, includes a few very flamboyant objects. He combined the pure, flowing lines with frivolous details, which are neither superfluous nor annoying. The details are balanced and do not distract from the clear, stronger lines. The Multileg Cabinet from this collection is a storage cupboard with multiple legs. Apart from the legs, this cupboard's design is pure and extremely minimalist. This elegant cupboard, a rectangular block, was painted in an eclectic petrol blue color. Despite the color, the most conspicuous part of this cupboard are the remarkable legs, reminiscent of various historical furniture styles. Depending on the owner's taste, the number of legs can be increased up to a thousand. Every leg was inspired by a specific historical period. All of design history and the evolution of various styles come together in Hayon's cupboard: from Louis XIV to art deco and Bauhaus. ▬▬▬▬▬ The Showtime collection is based on a subtle combination of rectangular forms or organic lines with classic and recognizable details. Hayon drew inspiration for

MAISY, 2006-2007 – Cutlery, polished stainless steel – Louise Jenkins (UK) – www.habitat.net

MULTILEG, 2006 – Cabinet, lacquered wood – Jaime Hayon (ES) – www.bdbarcelona.com

Internationaal wordt er gesproken over 'neobarok' en 'maximalism', waarbij historische stijlen worden overgenomen, hergebruikt en gemixt met meer hedendaagse elementen. Er heerst een duidelijke retrorevival. Maar meer nog dan het puur combineren van verschillende historische stijlen, blijven heel wat eigentijdse ontwerpers trouw aan een grafische manier van ontwerpen. ▬▬▬ De Spaanse ontwerper Jaime Hayon (°1974) is bijvoorbeeld iemand die op een heel eigenzinnige manier omgaat met dat maximaliseren van het rechttoe rechtaan design. Zijn ontwerpen flirten als het ware met het minimalisme, maar plegen graag overspel met een fantasievollere wereld. Zijn Showtime collectie die hij voor het Spaanse BD Ediciones de Diseño maakte, bestaat uit enkele superflamboyante objecten waarbij een zuivere, vloeiende lijn gecombineerd wordt met frivolere details zonder dat ze overbodig of storend overkomen. De details zijn perfect gedoseerd en doen geen afbreuk aan de duidelijke, grotere lijnen. De Multileg Cabinet uit deze collectie is, zoals de naam al doet vermoeden, een opbergkast met meerdere poten. De poten buiten beschouwing gelaten, is deze kast puur en heel minimaal van vorm. Een recht blok als elegante kast gemaakt in een felle, petroleumblauwe kleur. De kleur op zich is al een opvallend gegeven, maar het zijn vooral de merkwaardige poten, letterlijk gestolen uit een resem historische meubelstijlen, die de show stelen. Naargelang de smaak en de goesting kan het aantal poten worden opgevoerd om de kast zo om te toveren tot een ware duizendpoot! Naast het mobiele karakter, is elke poot geïnspireerd op een historische periode. De hele designgeschiedenis en de evolutie van verschillende stijlen zit bij Hayon samengevat onder in één kast: van Louis XIV

BATHROOM (Aqhayon collection), 2004 – Bathroom range, ceramic, metal, fabric – Jaime Hayon (ES) – www.aqhayoncollection.com

POLTRONA SINGLE WITH COVER (Showtime collection), 2006 –

his designs from old MGM musicals. In the same collection, one also finds outsized chairs with buttoned upholstery or a covering, similar to those found in the lobby of a 1950s hotel. Apart from infusing the minimalist look with all sorts of details, he also combined traditional materials such as leather with modern materials such as plastic. His use of materials reminds us again of the maximalist approach. Hayon, who works from Barcelona for companies such as Benetton, Metalarte, Artquitect, BD Ediciones, Camper and Piper Heidsieck, is a multitalented designer. His education and methodology are rooted in the Spanish tradition. He draws like Picasso, creates furniture like Gaudí and is as eccentric as Dalí. For this reason, his work vacillates between the worlds of design and art. Hayon created gigantic gold cacti in clay and blood red champagne buckets. His Art-Toys are extremely popular in Azia; his exhibitions are art installations which very often never reach the production stage. His style is described as playful and cheerful. These descriptions fail to see the essence of his work. It is a purified form of decoration, a minimal adaptation that manages to create an extremely dressed up and rejuvenated maximalist effect. He called his style 'Mediterranean Digital Baroque', a name he originally used for an exhibition in the David Gill Gallery in London in 2003. A southern European and espe-

tot art deco en Bauhaus. De Showtime collectie van de jonge Spanjaard is gebaseerd op het subtiel mengen van rechte vormen of gracieuze organische lijnen met klassieke en herkenbare details. Inspiratie voor het hele gamma haalde Hayon uit oude MGM musicals. In diezelfde reeks voor het Spaanse BD Ediciones zitten ook vergrote zetels met geknoopte binnenbekleding of met een overkapping, alsof de stukken rechtstreeks afkomstig zijn uit de lobby van een hotel uit de jaren 1950. Naast het verrijken van het minimale met allerlei details, combineert hij met een knipoog traditionele materialen zoals leer met moderne stoffen als plastic. Ook het materiaalgebruik geeft hij een maximalistisch tintje mee. Hayon, die vanuit Barcelona voor bedrijven als Benetton, Metalarte, Artquitect, BD Ediciones, Camper en Piper Heidsieck werkt, is een veelzijdige ontwerper die helemaal in de Spaanse traditie gebeiteld zit. Hij tekent als Picasso, maakt meubels als Gaudí en is net zo gek als Dalí. Deze combinatie heeft als gevolg dat zijn werk zich vaak afspeelt tussen de werelden van kunst en design. Hayon maakt gigantische gouden cactussen in keramiek en knalrode champagne-emmers. Zijn ArtToys zijn immens populair in Azië en zijn tentoonstellingen vormen kunstzinnige installaties waarvoor hij vaak unieke stukken maakt die niet in productie gaan. Hayons stijl wordt vaak als speels en vrolijk omschreven. Termen die enkel de oppervlakte aanraken, maar die de essentie van zijn vormgeving helemaal ontgaan. Het is een uitgepuurde vorm van decoratie, een minimale aanpassing die toch voor

POLTRONA SINGLE (Showtime collection), 2006 – Seat, plastic, leather – Jaime Hayon (ES) – www.bdbarcelona.com

POLTRONA DOUBLE (Showtime collection), 2006 – Seat, plastic, leather – Jaime Hayon (ES) – www.bdbarcelona.com

een zeer aangekleed en opgefleurd maximalistisch effect zorgt. Hijzelf doopte zijn stijl om tot 'Mediterranean Digital Baroque', een naam die hij bedacht naar aanleiding van een tentoonstelling in de David Gill Galleries in Londen in 2003. Een zuiderse en vooral hedendaagse vorm van grafische barok die zich liet uiten in het gebruik van felle kleuren, een overdadigheid aan creativiteit en voorwerpen in uitgepuurde vormen. De muren waren bekleed met drukke grafische tekeningen, de ruimte bezaaid met gigantische en kleurrijke cactussen in keramiek. Het waren vooral deze kunstmatige planten die er ondanks hun weelderigheid, zeer minimal decorated uitzagen. De badkamercollectie die de 33-jarige Jaime Hayon tekende voor Artquitect, bracht een golf van belangstelling voor zijn werk teweeg. De wastafel, het bad en het kabinet bestaan allemaal uit eenzelfde vorm: een rechte basis met afgeronde hoeken, rustend op zeer elegante poten. Het zijn bewegingen die doen denken aan vloeiende, zuivere waterpartijen. De ingewerkte asbak, de champagne-emmer, de vaas en het nachtlampje geven het geheel een exclusieve look. De afwerking in witte, zwarte of gele glanzende hoogglanslak zetten een duidelijk feestelijke stempel. Om het helemaal compleet te maken, hoort bij de badkamer ook een barokke spiegel die met lasertechniek is uitgesneden. 'Ik wil een unieke badkamer: een plaats voor fruit en bloemen, spiegels en lampen', zegt Hayon. 'Mijn badkamer is een ode aan glamour en luxe, ontworpen voor mensen die ervan houden om een lang bad te nemen – net zoals ik.' De badkamer als

cially modern form of graphic baroque reflected in the use of harsh colors, excessive creativity and objects in their most basic forms. The walls were covered in busy graphic drawings, the space filled with gigantic and colorful ceramic cacti. Especially these artificial plants, despite their luxurious appearance, seemed minimally decorated. The bathroom collection that the 33-year-old Hayon designed for Artquitect created a lot of interest in his work. The wash basin, bath and cabinet had the same shape: a rectangular base with rounded corners, resting on elegant legs. The movements of the lines were evocative of flowing, pure water streams. The sunken ashtray, the champagne bucket, the vase and the night light contributed to the exclusive look and feel. The finishing in white, black or yellow high gloss lacquer added to the festive element of this collection. The final touch was a baroque mirror cut by means of a laser. 'I want my bathroom to be unique, a place for fruit and flowers, for mirrors and lamps', Hayon concluded. 'My bathroom is an ode to glamour and luxury dedicated to those who love having a bath — like myself.' The bathroom is an luxurious sanctuary, dedicated to purification and hygiene. It is simple but festive. Does the Zeitgeist – which allows a specific form of theatricality – make his work more accessible? Does he enjoy the increased interest in more playful and

fun design? Jaime Hayon cannot be bothered. He feels that 'design should be about fun, not functionalism.' ▬▬▬▬▬ In 2006 he became Art Director of the Spanish porcelain company Lladro. This family business has specialized in manufacturing high quality porcelain figurines since 1953. They are the brand of choice when it comes to table and wall decorations. Compared to the other companies Hayon had worked for, Lladró represents quite the opposite side of the spectrum. His assignment was clear: align the current collection with the needs of the 21st century. For his first collection, Hayon produced a few historical figurines. Devoid of their colorful details, they wore virginal white robes decorated with modern, silver baroque elements. He called the collection 'Re-Deco: una nueva vision de Lladró', a modern interpretation of existing ideas. It was the start of a new code. Despite the retro look, often used by Hayon, his style remains graphic oriented, whereby he enriches flowing and minimal lines with color and subtle details. A minimalist take on maximalism. ▬▬▬▬▬ This new wave of minimalist objects will probably be around for some time due to their timeless qualities. These attractive objects are not bound to a specific period in time. Even after their original target market has disappeared, their beauty will stand the test of time.

CONEJITO ATENTO [Lladró Re-Deco Collection], 2007 – Figurine, porcelaine – www.lladro.com

luxueuze haven voor zuivering en hygiëne. Het is eenvoudig feestelijk. ▬▬▬▬▬ Maakt de tijdgeest waarin een zekere vorm van theatraliteit is toegestaan zijn werk toegankelijker? Geniet hij van de verhoogde aandacht voor speelser en vrolijker design? Jaime Hayon is alvast de laatste die er wakker van ligt. Zoals hij zelf zegt: 'Design zou moeten gaan om plezier, en niet om functionaliteit.' ▬▬▬▬▬ Zo werd Jaime Hayon in 2006 art-director van het Spaanse porseleinbedrijf Lladró, een familiebedrijf dat sinds 1953 gespecialiseerd is in het maken van porseleinen figuren van hoogstaande kwaliteit. In Spanje een begrip als het aankomt op biscuit, tafel- en wanddecoratie. Een bedrijf dat helemaal aan de andere kant van het spectrum staat in vergelijking met de andere bedrijven waarvoor de Spanjaard al werkt. De opdracht was duidelijk: katapulteer de bestaande collectie naar de eenentwintigste eeuw. Voor een eerste verzameling puurde Hayon enkele historische figuurtjes uit, ontdeed hen van kleurrijke details en stak ze in een maagdelijk kleedje dat hij versierde met eigen, hedendaagse zilveren, barokke accenten. De collectie 'Re-Deco: una nueva vision de Lladró' was geboren. Het is een moderne interpretatie geworden van bestaande gegevens. Een nieuwe code waarvan dit nog maar het begin is. Ondanks de retrolook die Hayon maar al te graag gebruikt, blijft hij grafisch te werk gaan, waarbij vloeiende en minimale lijnen worden verrijkt met kleur en subtiele details. Een minimaal maximale aanpak dus. ▬▬▬▬▬ De nieuwe golf minimale objecten heeft zoveel eigen kwaliteiten dat ze zeker een tijdje zullen blijven. Het zijn mooie objecten die zich ook losmaken van het moment waarop ze ontstonden en ook na het verdwijnen van hun aanvankelijk publiek nog hun bedoelingen zullen overbrengen.

MEDITERRANEAN DIGITAL BAROQUE, exhibition, London 2003

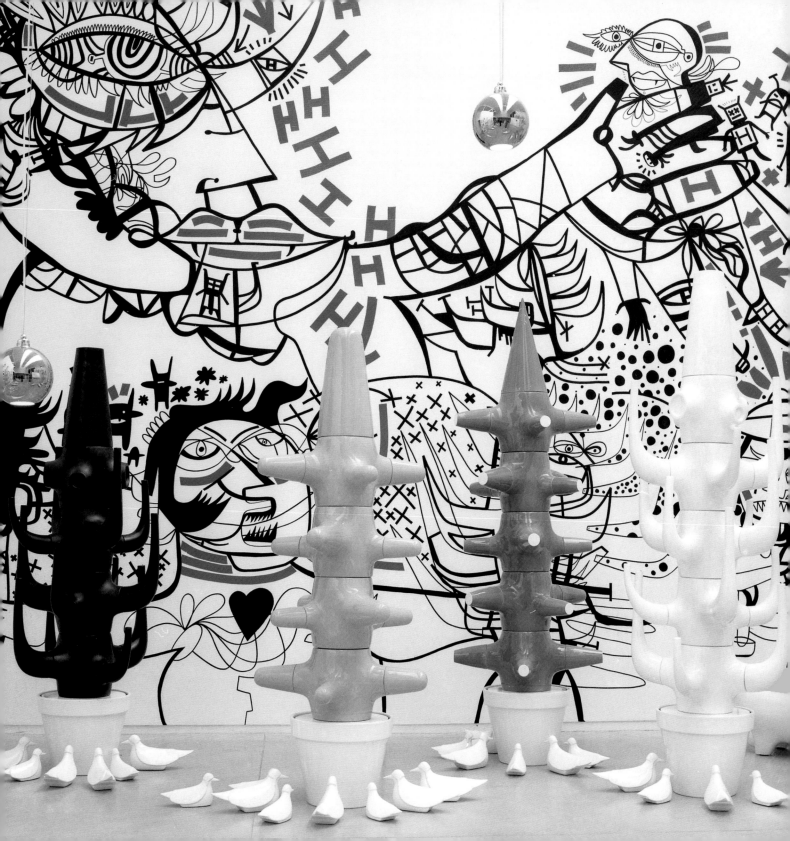

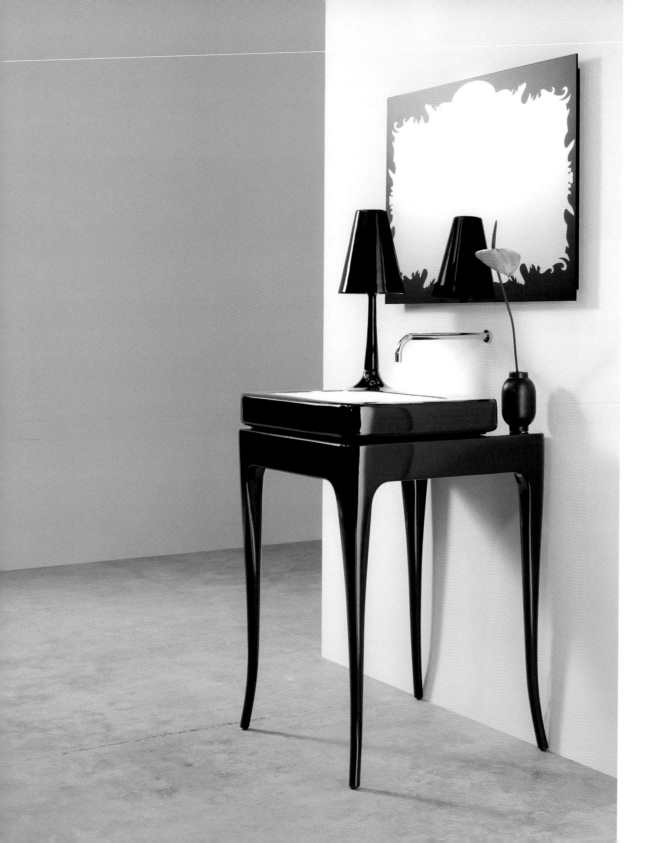

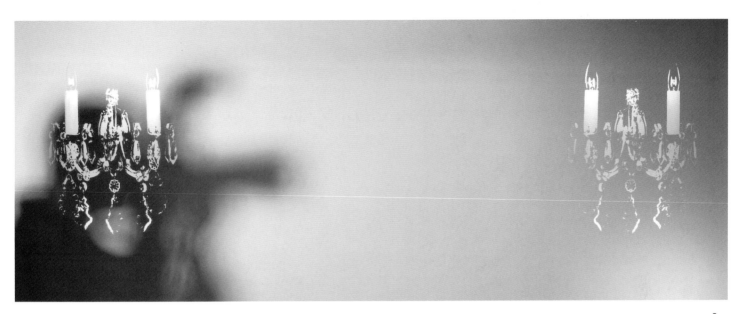

2

3

1 AQH COLLECTION, 2004
Lamp, table, mirror, ceramic, metal, fabric
Jaime Hayon (ES)
www.aqhayoncollection.com

2 VERSAILLES, 2005
Mirror, glass
Design Team Deknudt Decora (BE)
www.deknudtmirrors.com

3 MIRROR FRAME, 2005
Mirror, laser-cut acrylic
Design-by-us (DK)
www.design-by-us.com

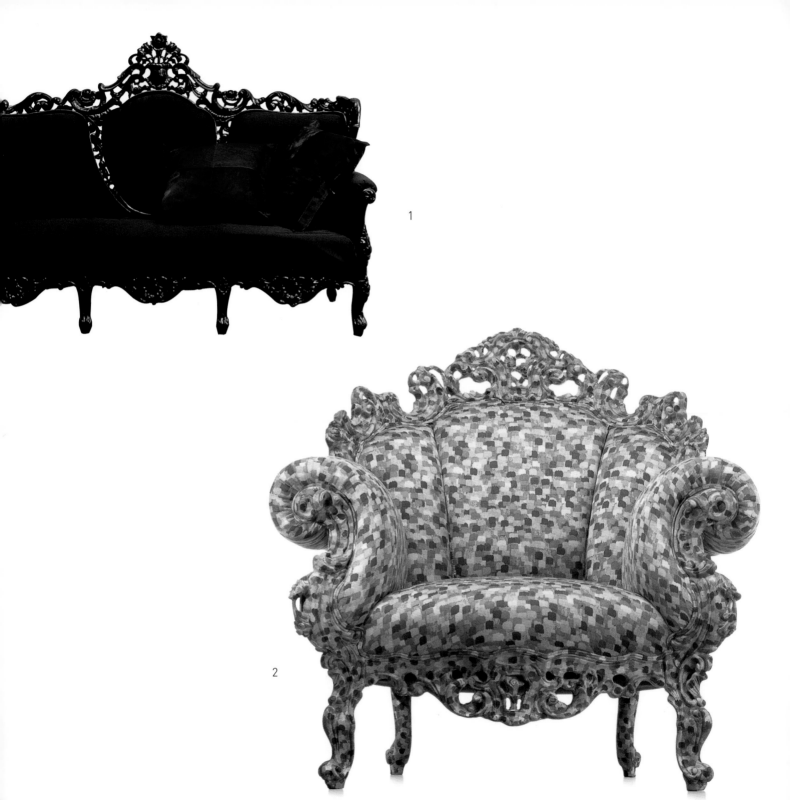

1

2

3

1 NEO-BAROQUE STAR, 2002
Sofa, beech wood, lacquer paint
Stephen O'Hare (UK)/Mevlit Djafer (UK)
www.ohare-djafer.com

2 PROUST, 1978
Armchair, hand-carved and hand-painted wood, multicolor fabric
Alessandro Mendini (IT)
www.cappellini.it

3 FLATPACK ANTIQUES, 2005
Furniture, CNC cut-out wood covered with Alko-therm foil
Gudrún Lilja Gunnlaugsdóttir (IS)
www.bility.is

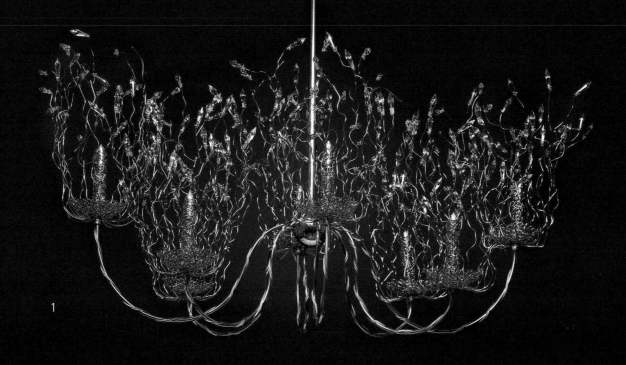

1

2

1 CANDLES AND SPIRITS, 2004
Lamp, nickel or gold, Swarovski crystals
William Brand (NL) & Annet van Egmond (NL)
www.brandvanegmond.com

2 JEN, 2006
Dressing table, massive stained oak or yellow poplar
Marcel Wanders (NL)
www.quodes.com

3 JOSEPHINE, 2005
Lamp, PMMA
Sander Mulder (NL) / Dave Keune (NL)
www.cultivate.nl

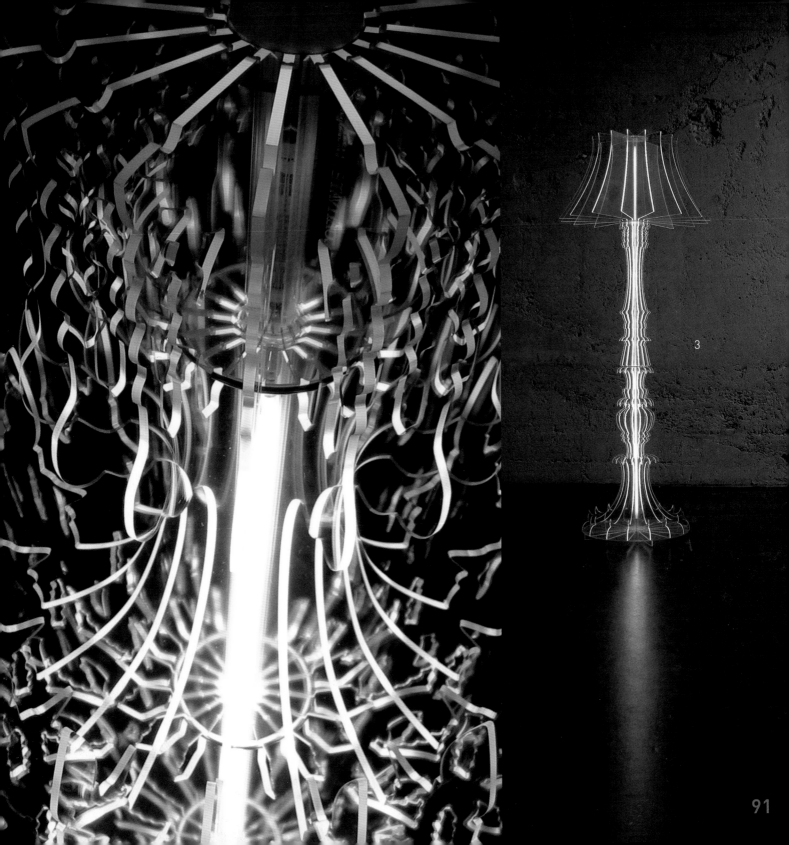

3

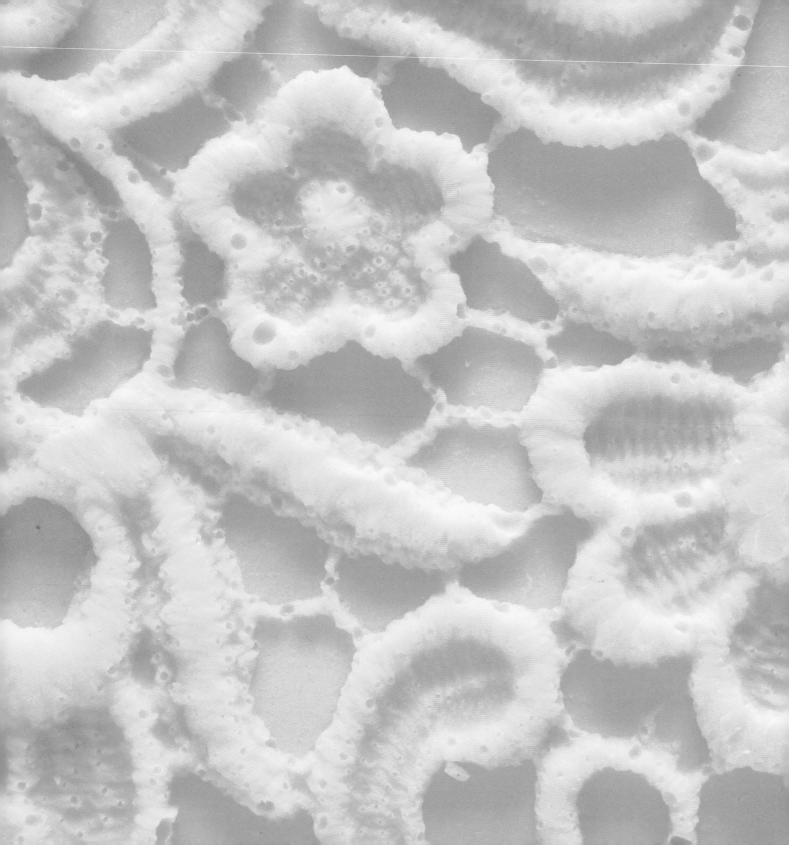

Lace in the age of design

Kanttekeningen bij kant

In the not so recent past, we lived in a world where bare, white plastered walls and austere spaces filled with straight lines and industrially produced tables and chairs were the norm. However, the new forms of expression in furniture and interior design seem to evoke elements of kitsch and camp. Gaudy, printed or garish minimalism has become de rigueur. Objects combining the features of both industrial and artisanal making are immensely popular. Mass produced products that appear to be artisanally made are in huge demand. Lace, textile and other open structures (such as plaiting, weaving, knitting, crocheting macramé and embroidering) inspire designers. Lace – more than any other structure – demands that form and structure form a unity, inspired by technique. Lace as a source of inspiration is attractive because it is universally recognizable and offers all sorts of possibilities. It is, per definition, an independent and open fiber that originates from working with thread and possesses similar stylistic characteristics all over the world. The structures can be open or closed, coarse or finely meshed. The texture could either be soft and fragile or hard and stiff. Lace can play with light and shadow, combining two or three dimensionality. ▬▬▬ In the fashion and advertising industries, the revival of lace has been going on for a while. However, its visual strength is only now being discovered by jewelry, furniture, textile, lighting and interior designers. Designers have discovered the exciting dualities and possibilities of flat gauze, thread or fiber structures. Nostalgia for the craftsmanship of bygone times as well

ANDER KANT CHOCOLADE, 2006 - Chocolate tile - Katja Gruijters (NL) - www.katjagruijters.nl

ANDER KANT CHOCOLADE (detail)

We komen van een tijd waar het goed was kale, witgepleisterde muren te hebben en in strakke ruimtes te wonen, gevuld met rechtlijnige, industrieel geproduceerde tafels en stoelen. De nieuwe uitdrukkingsvormen voor meubelen en interieur staan vandaag alsmaar dichter bij kitsch en camp. Opgesmukt, bedrukt of gedecoreerd minimalisme ligt goed in de markt. Objecten die een combinatie uitdrukken van industriële en artisanale kwaliteiten scoren. Het ambachtelijk ogend serieproduct wordt geapprecieerd en begeerd. Kant, textiel en andere open structuren (zoals vlecht-, weef-, brei-, haak-, knoop- en borduurwerk) inspireren ontwerpers. Kantstructuren zijn bij uitstek een gebied waarin vorm en structuur, geïnspireerd door techniek, meer dan elders één zijn. Kant als inspiratiebron is aantrekkelijk omdat er een grote diversiteit aanwezig is en het universeel herkenbaar is. Het is per definitie een zelfstandig en open weefsel dat ontstaat uit handwerk met draad en dat nagenoeg overal ter wereld dezelfde stilistische kenmerken heeft. Kantwerk kent open en gesloten structuren die grof of fijnmazig zijn. Het kan uiterst zacht en broos aanvoelen maar zich ook lenen tot stijve, harde structuren. Het speelt met licht en schaduw en combineert twee- en driedimensionaliteit. ▬▬▬ In de mode- en de reclamewereld is de revival van kant al een tijdje aan de gang terwijl de grote visuele kracht ervan pas nu ontdekt wordt door juweel-, meubel-, textiel-, verlichtings- en interieurontwerpers. Designers hebben de spannende dualiteiten en mogelijkheden ontdekt van vlakke en opgespannen gaas-, draad- en weefselstructuren. Heimwee naar het ambachtelijke kunnen van vroeger en de traagheid van weleer schuilt wellicht

MARIA HELLWIG, 2004 – Rim, chromed steel – Sven Rudolph (DE)/
Carsten Schelling (DE)/Ralf Webermann (DE) – www.ding3000.com

SFERA BUILDING, 2003 – Building, concrete, glass, punched
hole titanium facades – Mårten Claesson (SE)/Eero Koivisto
(SE)/Ola Rune (SE) – www.ricordi-sfera.com

as the slow pace of life seems to kindle renewed interest. The fascination with all sorts of coincidences reflecting the imperfect nature of lace such as every individual's technique, the fact that lace looks the same back to front, maybe a misinterpretation of the pattern, or a repaired mistake, all offer new avenues to explore. In the unique entanglement of yarns and threads, holes and fissures, cracks and tears – uncontrollably part of all handicraft – hides the sentimental potential which is being used nowadays. Graphic artists and printers are not only inspired by old lace patterns but also by lace cutting, etching and carving lace patterns. Nowadays emotional elements are expressed in new materials and techniques from a design and economic perspective. ▬▬▬▬ These new interpretations focus especially on inserting, cutting out and reworking straight or curvy lines (whether controlled or not) into a lace-like pattern. What is the first visual impression lace creates? Manual handicraft has been replaced by different new techniques such as water cutting, laser cutting, etching, milling, stereo-lithography, selective laser sintering (SLS), 3D printing, laminated object modeling (LOM), fused deposition modeling (FDM) and other methods that can be used for the quick polymerization of synthetic materials. Many of these techniques use CAD (Computer Aided Design) en CAM (Computer Aided

ook achter de vernieuwde aandacht. De fascinatie voor allerlei kleine toevalligheden in kant als het onvolmaakte van het handwerk, het knoopje dat iedereen anders legt, de achterkant die ook voorkant is, de vergissing in het design, het opgelapte werk e.a. zijn openingen naar nieuwe vormen. In de unieke verstrengelingen van twijnen en draadjes, gaatjes en vlakjes, barstjes en scheurtjes, die oncontroleerbaar in het maakproces van handwerk sluipen, schuilt het affectieve potentieel waarop vandaag ingepikt wordt. Niet alleen de oude kantmotieven inspireren grafici en drukkers, ook het kantsnijwerk, het etsen en het uitstampen van kantachtige motieven boeit. Dat gevoelsmatige en emotionele wordt vandaag vormelijk en economisch aangepakt met nieuwe materialen en technieken. ▬▬▬ De huidige interpretaties zijn vooral gericht op het invoegen, uitsnijden en verwerken van strakke en bochtige, al dan niet gecontroleerde lijnen tot een kantwerklook. Toch blijft er altijd de zorg voor de eerste visuele indruk die kant oproept. Het handwerk is vervangen door allerlei nieuwe technieken als watercut en lasercut, etsen, frezen, stereolithografie, selectief laser sinteren (SLS), 3D printen, laminaten object modeling (LOM), fused deposition modelling (FDM) en andere methodes om snelle polymerisatie van kunststoffen te bewerkstelligen. Veel van deze technieken worden aangestuurd door CAD (Computer Aided Design) en CAM (Computer Aided Manufacturing). De draad wordt vervangen door open, aaneen-

ALGUES, 2004 – Interior decoration, injection-molded plastic –
Ronan & Erwan Bouroullec (FR) – www.vitra.com

IRIS, 2006 – Eyeware, stainless steel –
Prodesign (DK) – www.prodesigndenmark.com

Manufacturing). The thread has been replaced by open material structures connected to each other such as polymers, plastic, composites, metals, felt, paper and even gold and titanium. ▬▬▬ Laser cutting is often used on thin and thick materials to create lace patterns. Using materials that do not evoke any emotions associated with the refined needlework of the past offers wonderful opportunities. The strangest combinations are used such as felt covering chocolate, leather, cotton, rubber, plastic and silver are modeled into lace patterns or wrought into jewelry, carpets, furniture, home accessories, cutlery or even glasses. ▬▬▬ Newstalgia? Memories of your childhood? Yearning for crocheting or knitting grandmothers, kitsch lace products from tourist traps, homemade crafts and the associated hominess? The innovative techniques offered by rapid prototyping make this obsolete, thus giving lace a new look and feel. Computer software accelerates the interpretation process and offers the possibility to view lace sculpturally and three-dimensionally. Lace patterns on carpets, vases, bangles, lighting, furniture and buildings are hip. The cross-over between different materials and disciplines lead to innovative design. ▬▬▬ In the 1980s, the Czech Borek Sipek (°1949) experimented with lace patterns on wooden chairs (Steltman Chair). However, the

geklitte materiaalstructuren. Polymeren, plastic, composieten, metalen, vilt, papier en zelfs goud en titanium komen hiervoor in aanmerking. ▬▬▬ Het vormelijk uitzetten van kantmotieven met lasercut in dunne en dikke materialen is populair. Het gebruik van materialen die volkomen vreemd zijn aan de gevoelswaarde van het verfijnde speldenwerk van weleer doen wonderen. De gekste materialen van vilt over chocolade, leder, katoen, rubber, kunststoffen of zilver worden in kunstige kantmotieven verwekt en gewrongen tot juwelen, tapijten, meubelen, woonaccessoires en zelfs tot bestek en brillen. ▬▬▬ Newstalgie? Herinneringen uit de kindertijd? Heimwee naar hakende of kantklossende oma's, de kantkitsch op toeristische pleisterplaatsen, de ambachtelijkheid en de daaraan verbonden huiselijkheid? De innovatieve technieken van de rapid prototyping vegen dit van tafel en geven aan kant een nieuwe interpretatie en een hip voorkomen. Computerprogramma's versnellen deze vertaalslag naar de derde dimensie en bieden mogelijkheden om kant sculpturaal en driedimensionaal in de kijker te zetten. Kantpatronen verwerkt in tapijten, vazen, armbanden, verlichting, meubilair en gebouwen zijn hot. Cross-overs tussen verschillende materialen en disciplines leiden duidelijk tot vernieuwende vormgeving. ▬▬▬ In de jaren tachtig was het de Tsjech Borek Sípek (°1949) die met kantmotieven experimenteerde in houten stoelen (Steltman Chair). Maar het is Marcel Wanders die zorgde voor de doorbraak van kanten meubelen. Al in 2001

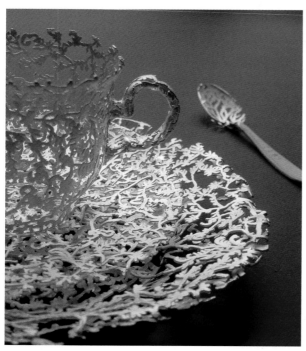

METALLBLUMEN WACHSEN, 2002 – Tableware, fine silver, porcelain – Wiebke Meurer (DE) – www.wiebkemeurer.com

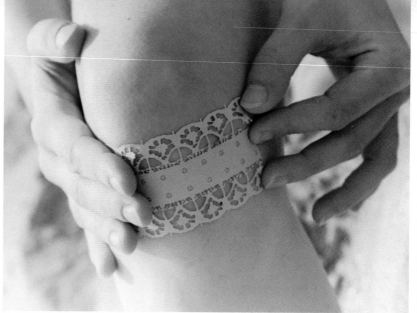

HANDSOMEPLAST, 2001 – Decorative plasters, non-woven and woven plasters – Marlies Spolr (NL) – www.decoracademy.nl

ontwierp hij een spierwit kubuszitje in een kantstructuur: de Crochet Table die later opgenomen werd in de Moooi collectie. Het nieuwste model: Crochet Chair (2006) is een uitgave van Droog. Deze ontwerpen worden nu in een aantal variaties zorgvuldig gehaakt door Hollandse vingers en niet zoals vroeger in vorm gesteven met stijfselpap, maar met epoxyhars. Techneuten noemen het een composiet en toevallige liefhebbers klasseren het onder kitsch. Maar één ding is duidelijk: het is in. Was Marcel Wanders de inspiratiebron voor de kantgolf die startte in Nederland of hing de trend in de lucht? Hoe dan ook, je kunt aan het fenomeen niet meer voorbijgaan. Van kledij tot meubel, van verpakking tot kunst, van juweel tot architectuur. Kant nestelt zich overal, met succes. ▬ Dat succes heeft alles te maken met de grote hang naar decoratie onder ontwerpers. Eindelijk bevrijd van het jarenlange dictaat van het minimalisme, werpen ontwerpers zich op patronen en versiersels, prints en patterns. Ornamenten mogen weer en wat is kant anders dan een groot ornament?

POTATO, 2004 – Jewelry, silver – Carla Nuis (NL) – www.carlanuis.nl

breakthrough came with Marcel Wanders' (°1963, NL) lace furniture. In 2001 he designed a snow white cube chair with a lace structure: the Crochet Table would later be included in the Moooi collection. The latest model of the Crochet Chair (2006) is distributed by Droog. Variations on these designs are currently being crocheted by expert Dutch fingers and hardened by means of epoxy resin. Technical experts call it a composite; accidental fans call it kitsch. One thing is certain: it's hip. Was Marcel Wanders the source of inspiration for this lace revival that started in the Netherlands or was the trend simmering? Irrespective of the answer, it's here to stay. ▬ Anything can get a lace make-over: clothing, furniture, packaging, art, jewelry or even architecture. Success is guaranteed. Why? Because designers want to decorate. After years of minimalist oppression, they can finally embrace patterns and decorations, prints and motives. Ornaments are in. Lace is nothing but a huge ornament.

LACE, 2005 – Glasses, stainless steel – Patrick Hoet (BE) – www.theo.be

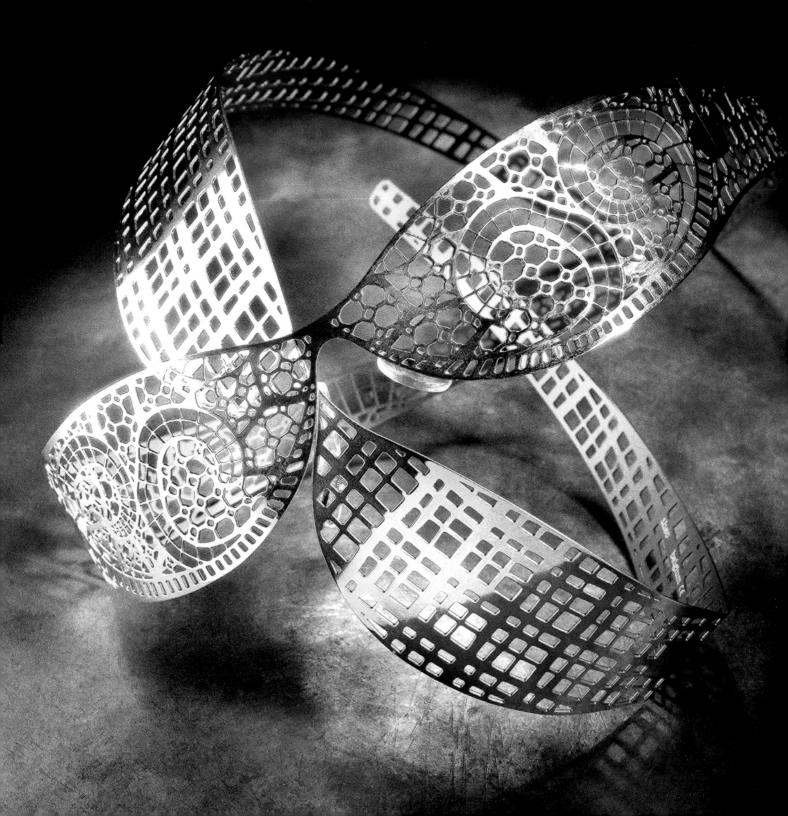

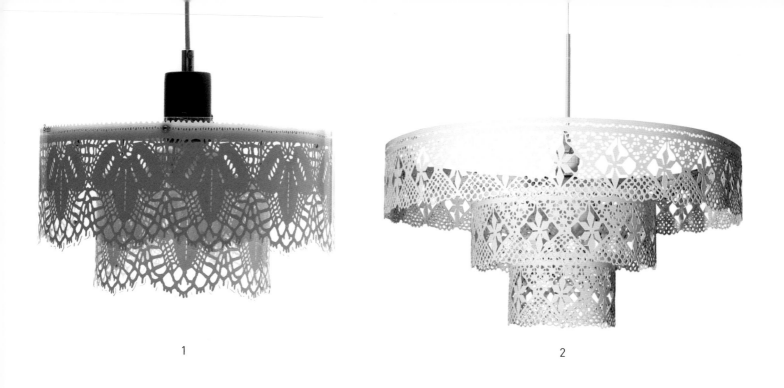

1

2

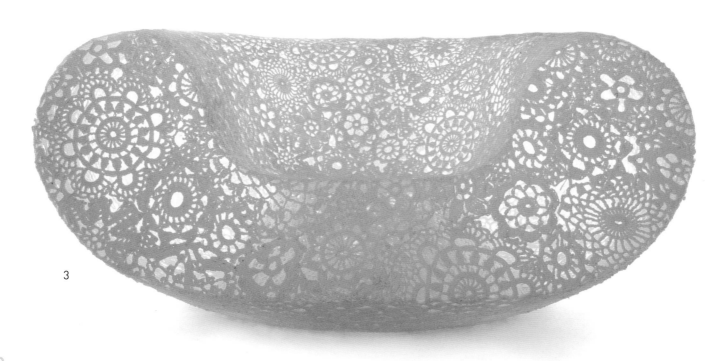

3

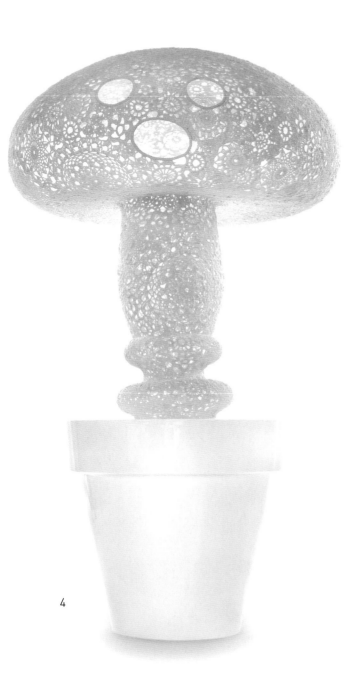

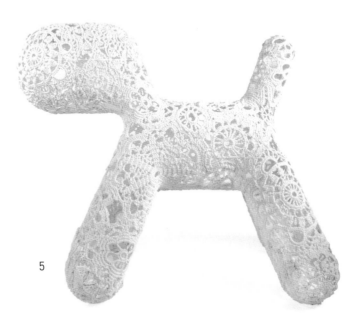

4

5

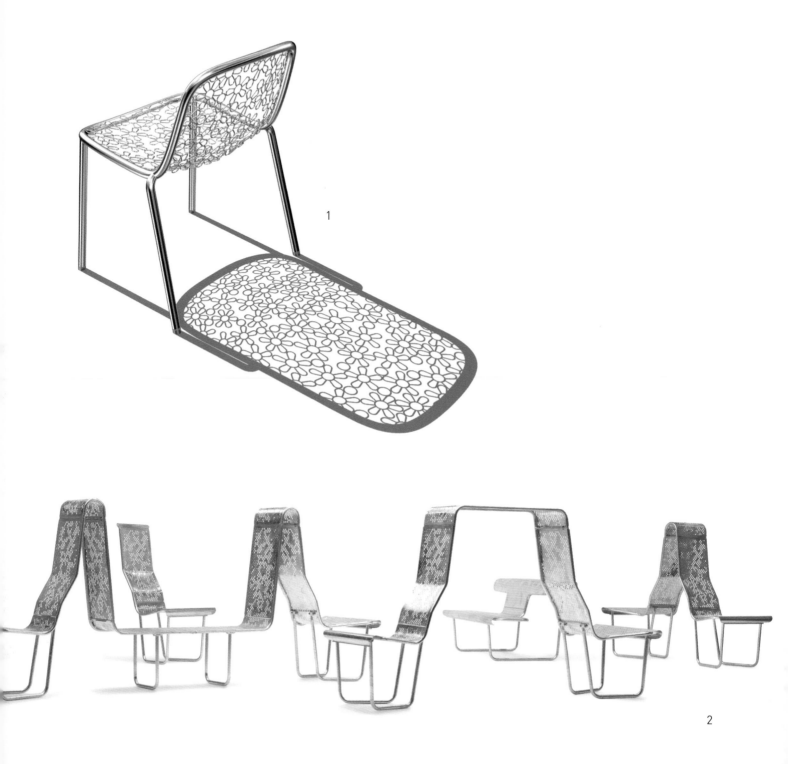

1

2

1 FLOWER DINING, 2001
Chair, chromed steel
Marcel Wanders (NL)
www.moooi.com

2 LOS BANCOS SUIZOS, 2005
Outdoor furniture, galvanized or painted bronze
Alfredo Häberli (CH)
www.bdbarcelona.com

3 HOW TO PLANT A FENCE, 2005
Fence, PVC-coated iron wire
Joep Verhoeven (NL)
www.demakersvan.com

3

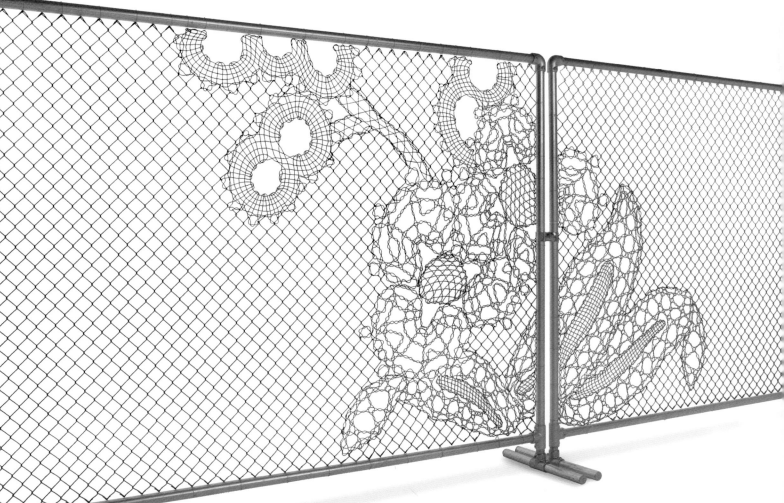

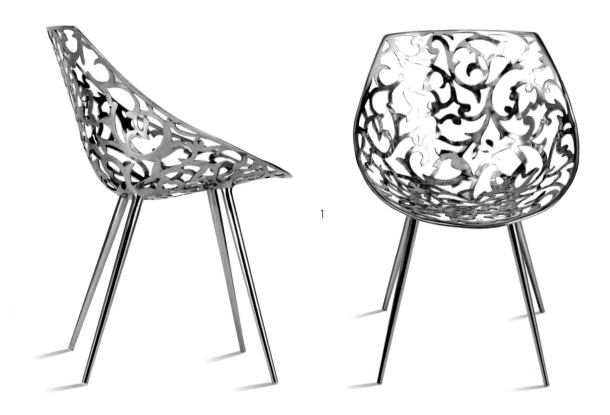

1

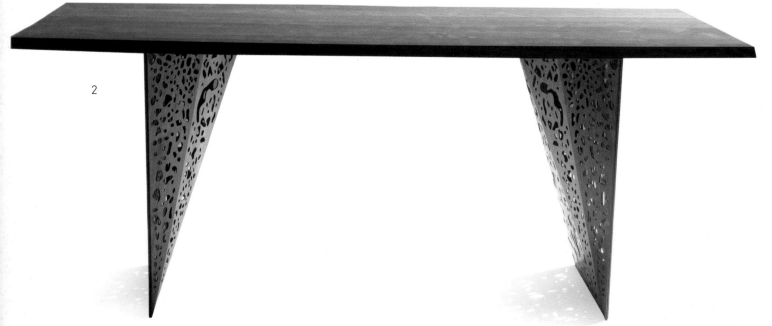

2

1 MISS LACY, 2007
Armchair, stainless steel
Philippe Starck (FR)
www.driade.com

2 RIDDLED TABLE, 2006
Table, walnut veneer
Steven Holl (USA)
www.horm.it

3 LIGHT SHEET, 2006
Lamp, plastic
Studio Ditte (NL)
www.studioditte.nl

3

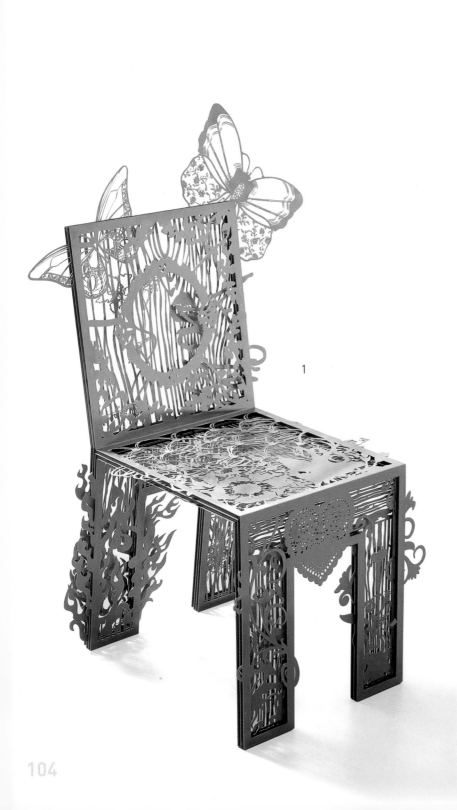

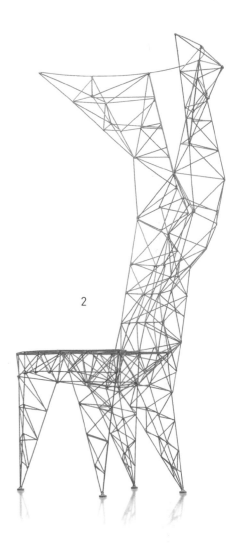

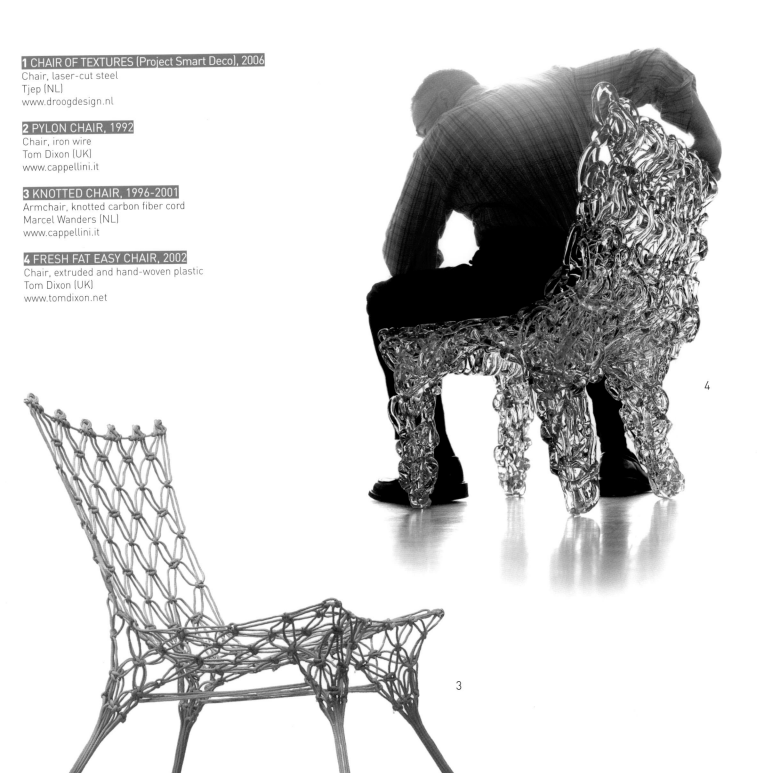

1 CHAIR OF TEXTURES (Project Smart Deco), 2006
Chair, laser-cut steel
Tjep (NL)
www.droogdesign.nl

2 PYLON CHAIR, 1992
Chair, iron wire
Tom Dixon (UK)
www.cappellini.it

3 KNOTTED CHAIR, 1996-2001
Armchair, knotted carbon fiber cord
Marcel Wanders (NL)
www.cappellini.it

4 FRESH FAT EASY CHAIR, 2002
Chair, extruded and hand-woven plastic
Tom Dixon (UK)
www.tomdixon.net

4

3

1

2

1 ROCKING BEAUTY, 2006
Rocking chair, water-jet cut aluminum, macralon, plywood
Gudrún Lilja Gunnlaugsdóttir (IS)
www.bility.is

2 INNER BEAUTY, 2005
Table, bench or cupboard, laser-cut plywood layers
Gudrún Lilja Gunnlaugsdóttir (IS)
www.bility.is

3 PRINCE CHAIR, 2001
Chair, laser-cut steel, water-cut neoprene rubber
laminated with felt, powder-coated steel
Louise Campbell (DK)
www.hay.dk

4 NETT, 2006
Chair, PA, glass
Ton Haas (NL)
www.crassevig.com

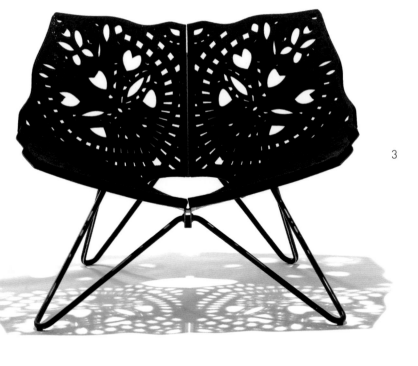

3

4

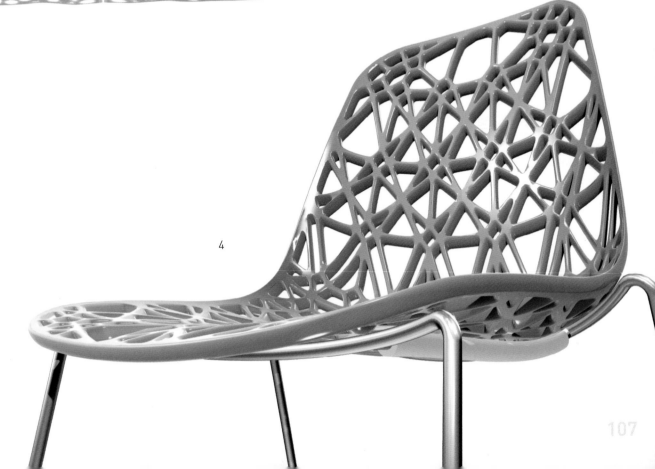

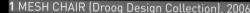

1 MESH CHAIR (Droog Design Collection), 2006
Chair, welded and powder-coated metal mesh
Chris Kabel (NL)
www.droogdesign.nl

2 BEAUTIFUL STRANGER, 2005
Chair, iron, oak
William Brand (NL) & Annet van Egmond (NL)
www.brandvanegmond.com

3 SCULPTURE ON SOCLE, 2004
Sculpture seat, foam, iron
William Brand (NL) & Annet van Egmond (NL)
www.brandvanegmond.com

1

2

3

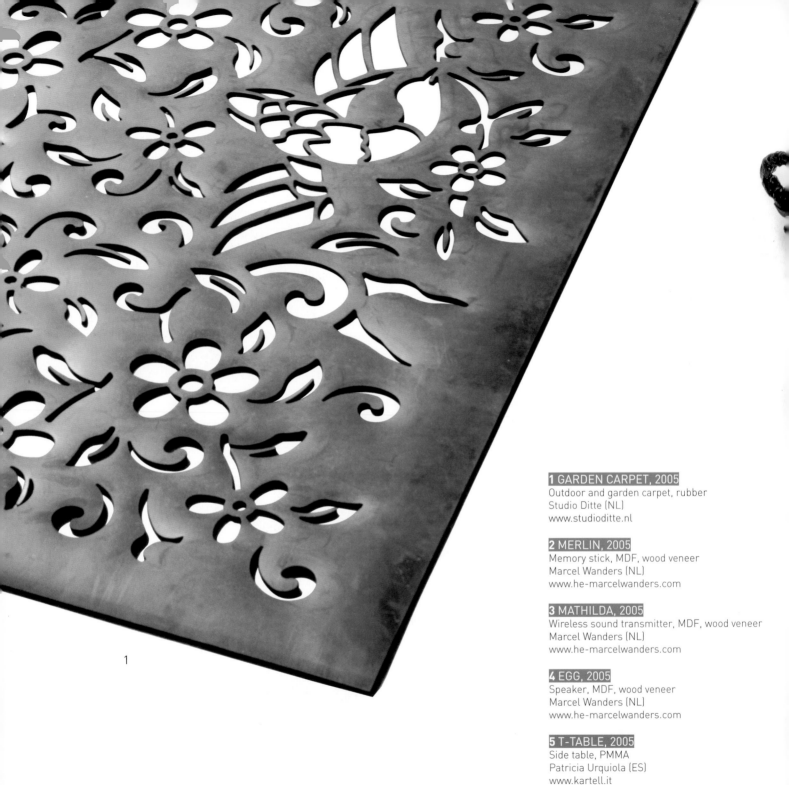

1

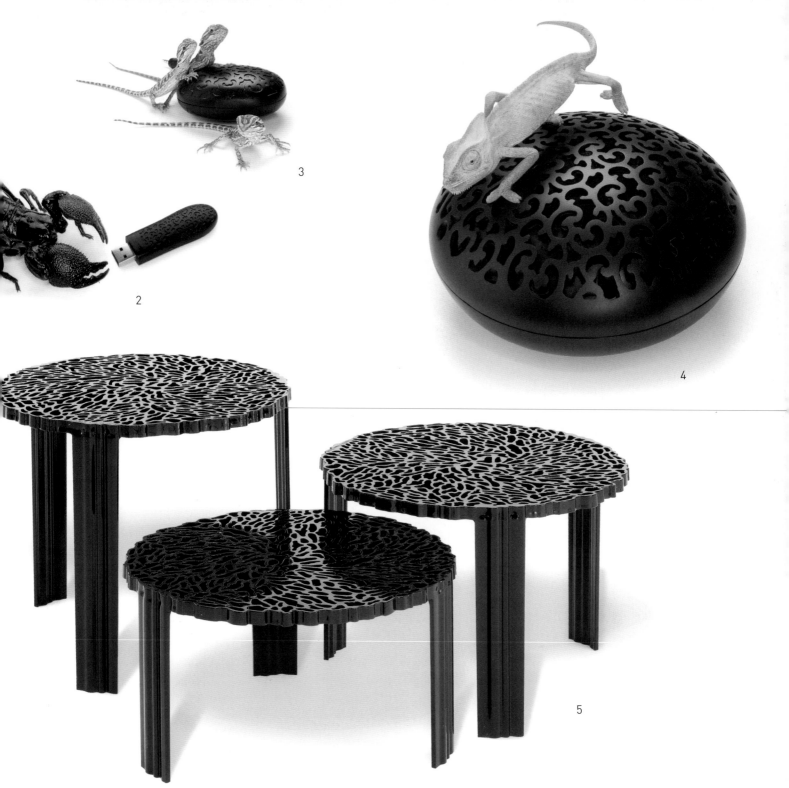

2

3

4

5

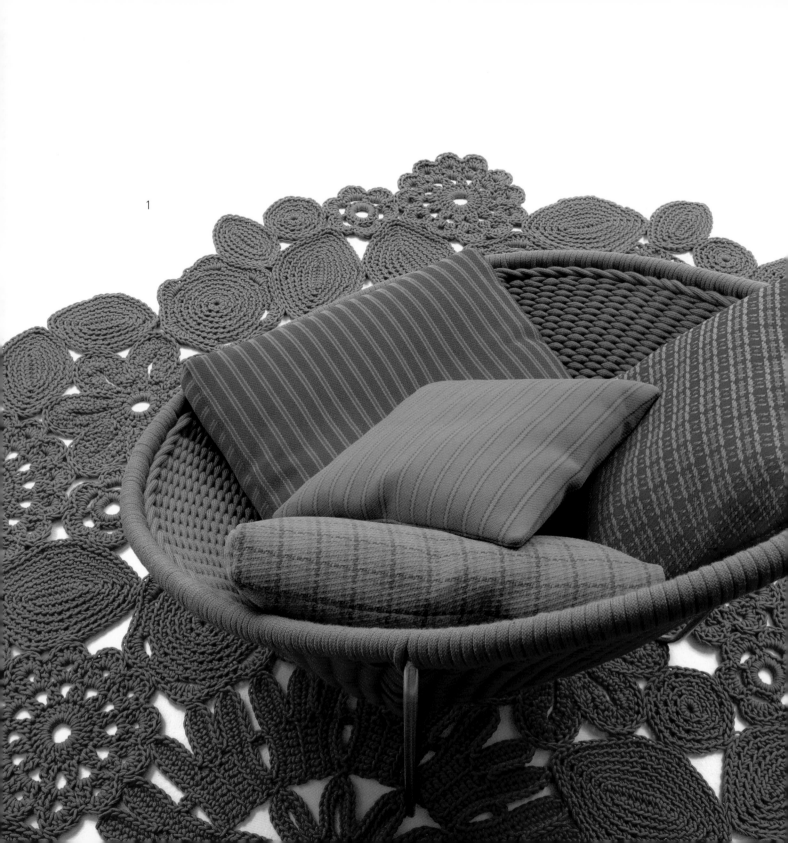

1 NIDO-CROCHET, 2006
Armchair and pouffe, stainless steel, wool (indoor)
and rope synthetic material (outdoor)
Eliana Gerotto (IT) / Patricia Urquiola (ES)
www.paolalenti.com

2 MEDITERRANEO, 2005
Fruit holder, 18/10 stainless steel
Emma Silvestris (IT)
www.alessi.com

3 TIA TRIVIT, 2005
Tableware, acrylic
Cindy-Lee Davies (AU)
www.lightly.com.au

4 NAPPERON, 2006
Place-mat, alimentary silicone
Coco&Co (FR)
www.cocodesign.fr

3

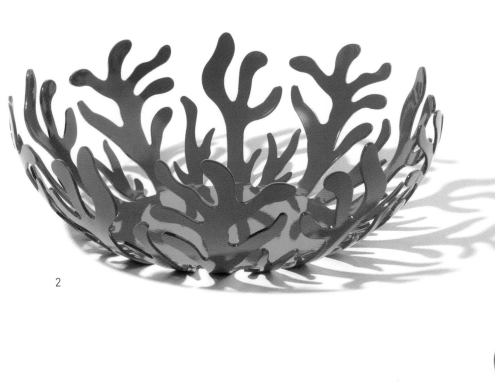

2

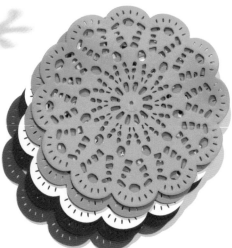

4

113

1 FRESH FAT BOWL MEDIUM, 2002
Bowl, extruded and hand-woven plastic
Tom Dixon (UK)
www.tomdixon.net

2 SILILACE, 2003
Tablecloth, silicone
Chris Kabel (NL)
www.chriskabel.com

3 QUIN.MGX, 2005
Lampshade, polyamide
Bathsheba Grossman (USA)
www.materialise-mgx.com

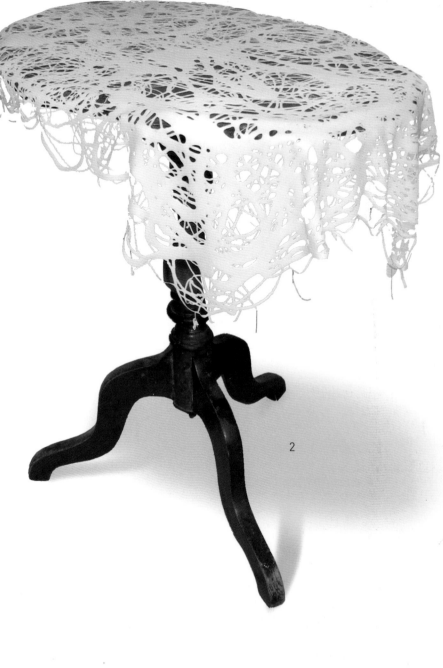

2

1

3

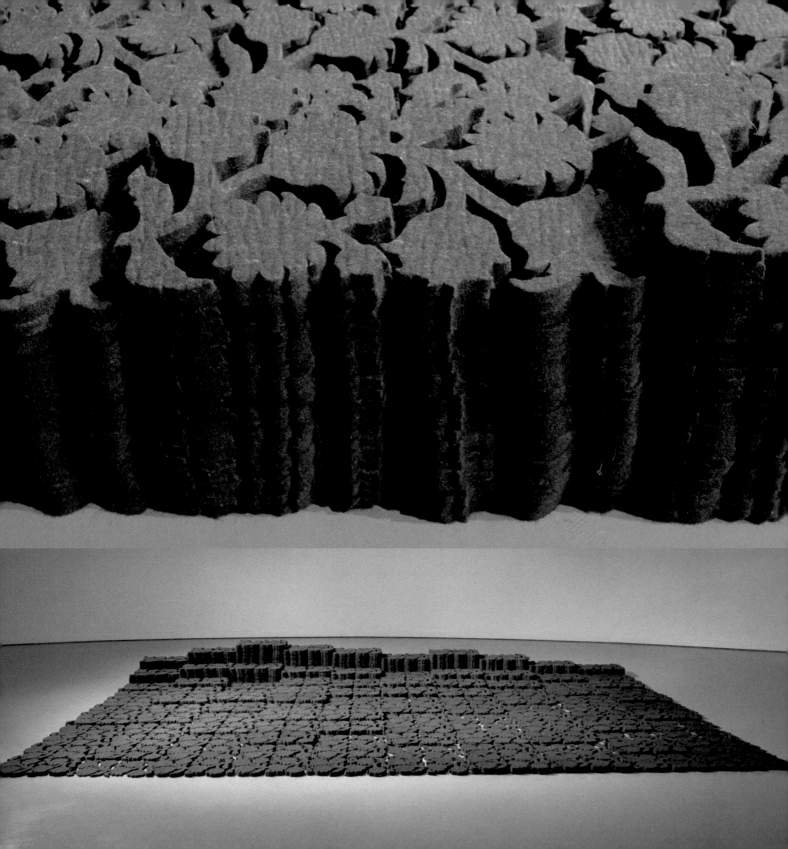

1 SHIFT, 2004
Installation, sculpture, wool felt
Jeannie Thib (CA)
www.ccca.ca/artists/jeannie_thib

2 HEXAGON LACE, 2006
Carpet, wool
Kiki Van Eijk (NL)
www.kikiworld.nl

3 ROSE LACE, 2006
Carpet, wool
Kiki Van Eijk (NL)
www.kikiworld.nl

2

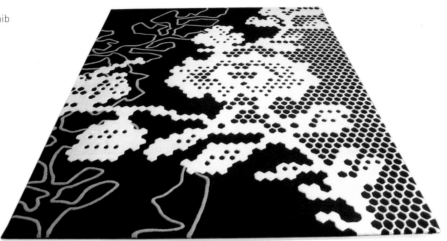

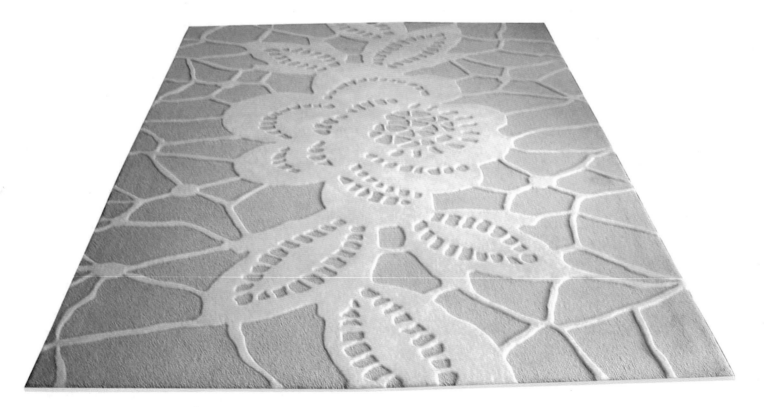

3

117

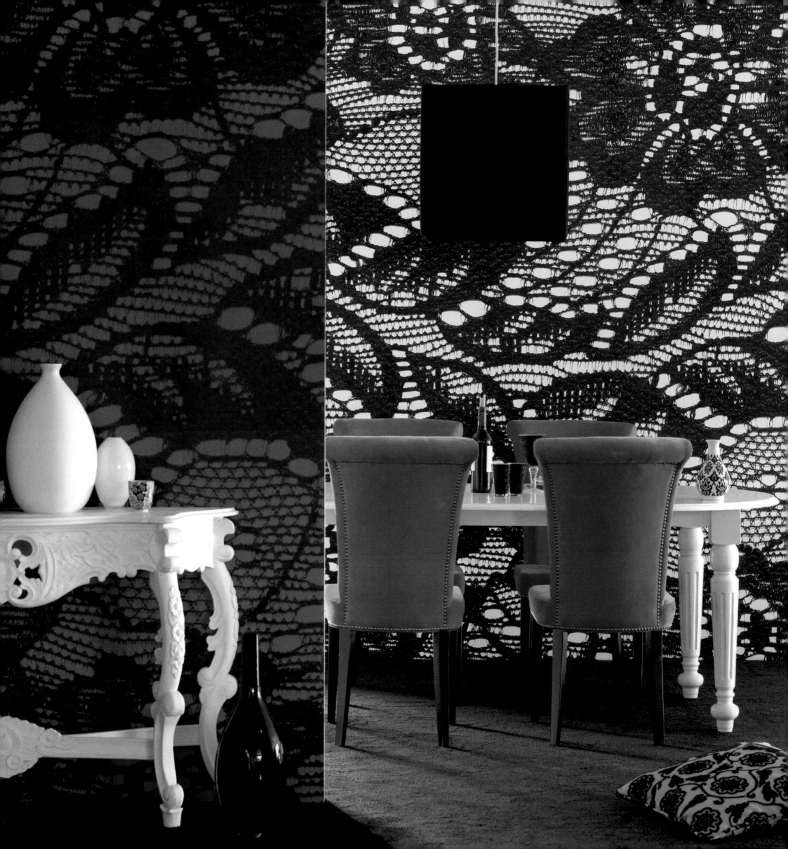

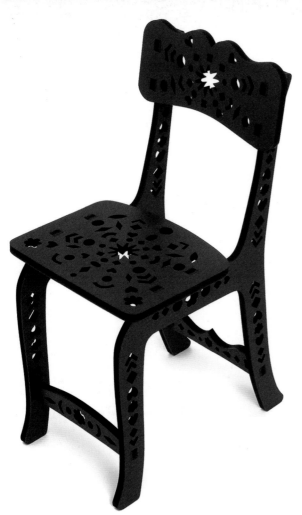

2

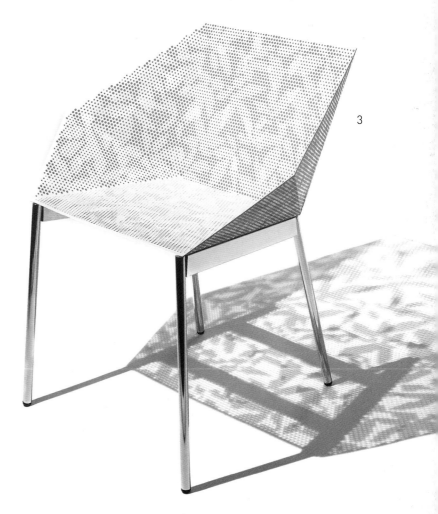

3

1 LOVELACE, 2006
Wallpaper, smartpaper
Eijffinger (NL)
www.eijffinger.com

2 LASER CHAIR, 2002
Chair, laser cut MDF
Ineke Hans (NL)
www.inekehans.com

3 SFERA CHAIR, 2004
Chair, titanium, stainless steel
Mårten Claesson (SE)/Eero Koivisto (SE)/Ola Rune (SE)
www.ricordi-sfera.com

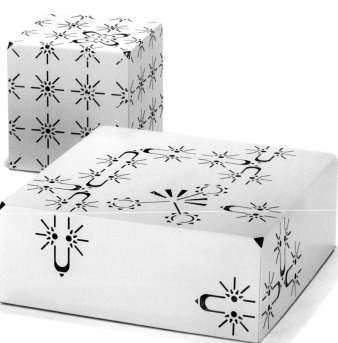

1 BLING CUBES, 2005
Cubes, polished or powder-coated stainless steel, imitation leather
HB Group (UK)
www.hbgroup.co.uk

2 LABRETS, 2004
Table, aluminum, polythene
Herme Ciscar (ES)/Mónica García (ES)
www.hermeymonica.com

2

1 WHITE CORAL, 2000-2007
Cup & saucer, plate, porcelain
Ted Muehling (USA)
www.nymphenburg.com

2 DRAIN EYE-CATCHER, 2005
Drain dirt-catcher, plastic
Joana Meroz (BR, IL)
www.theornamentedlife.com

3 LACE, 2006
Planter, ceramic
Suzie Verbinnen (BE)
www.dmdepot.be

4 ROSIE BOWL, 2005
Vessel, bowl, acrylic
Cindy-Lee Davies (AU)
www.lightly.com.au

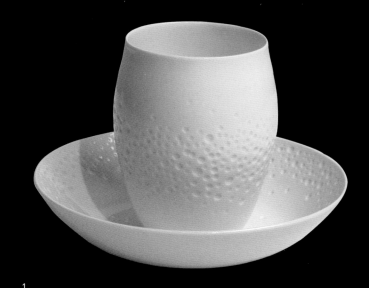

1

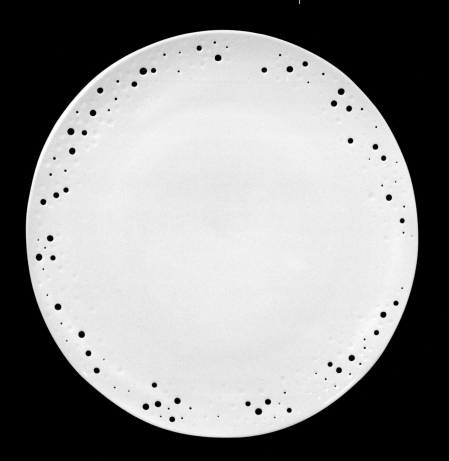

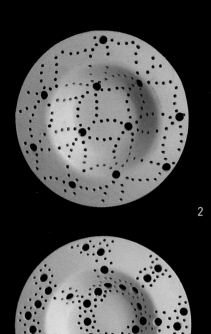

2

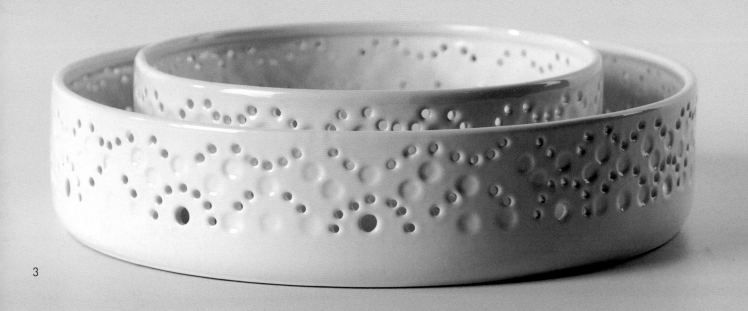

3

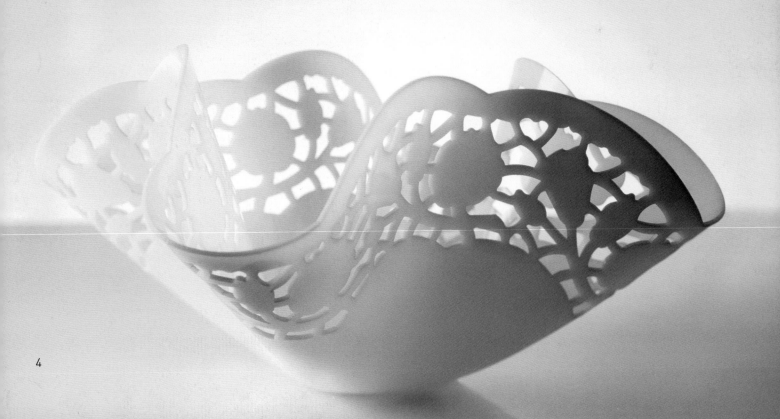

4

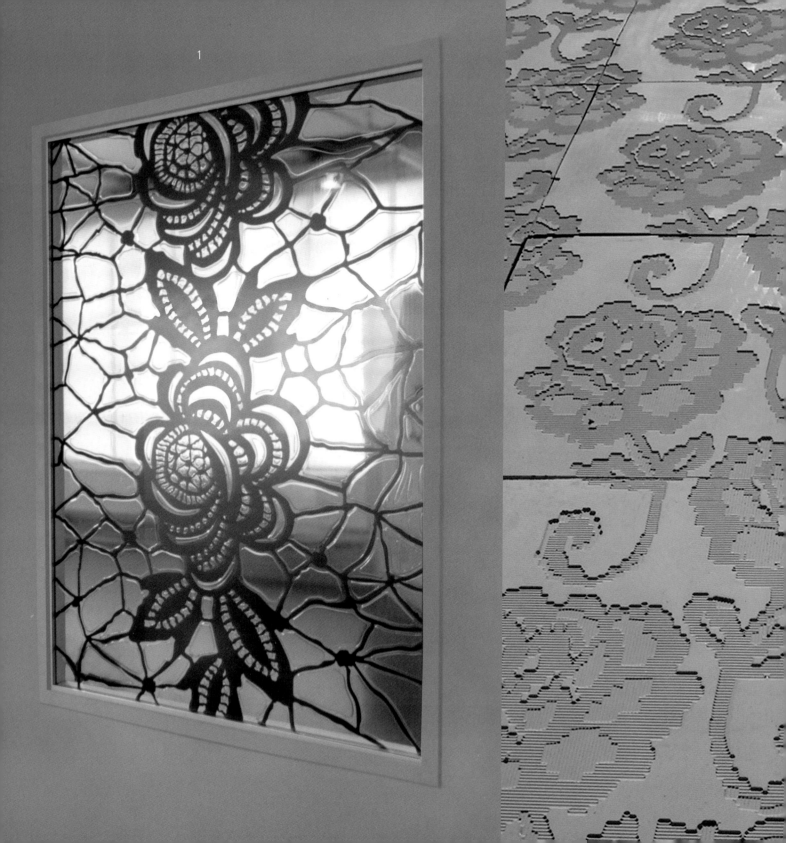

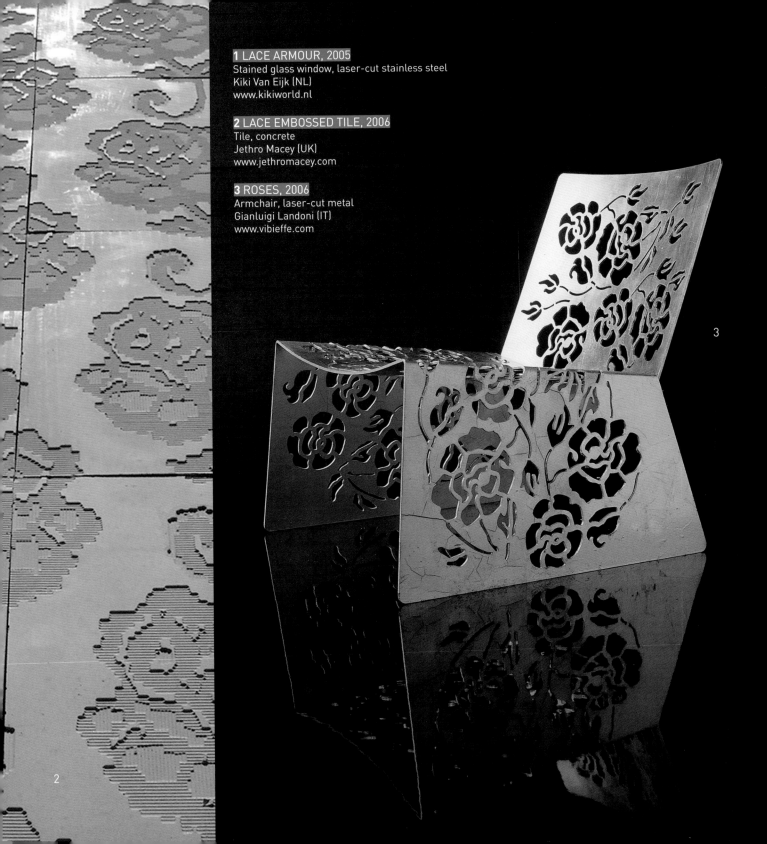

1 LACE ARMOUR, 2005
Stained glass window, laser-cut stainless steel
Kiki Van Eijk (NL)
www.kikiworld.nl

2 LACE EMBOSSED TILE, 2006
Tile, concrete
Jethro Macey (UK)
www.jethromacey.com

3 ROSES, 2006
Armchair, laser-cut metal
Gianluigi Landoni (IT)
www.vibieffe.com

2

3

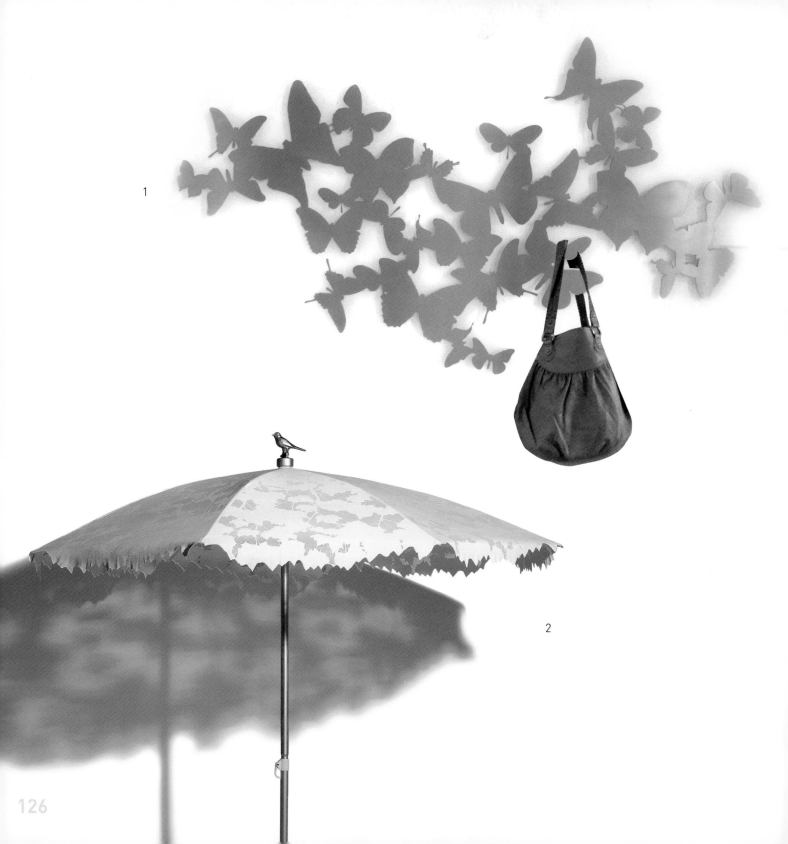

1

2

1 FLATTER, 2006
Deco-display, stainless steel
Vanessa Hannen (NL)
www.vanessahannen.com

2 SHADYLACE, 2005
Sunshade, polyester
Chris Kabel (NL)
www.chriskabel.com

3 OSOROM, 2004
Bench, technopolymer
Konstantin Grcic (CZ)
www.moroso.it

4 COMPAGNIE, 2005
Bench, concrete ductal®
Olivier Chabaud (FR)/Laurent Lévêque (FR)
www.editioncompagnie.fr

5 CHAIR_ONE, 2004
Chair, concrete, aluminum, titanium, polyester
Konstantin Grcic (CZ)
www.magisdesign.com

3

5

4

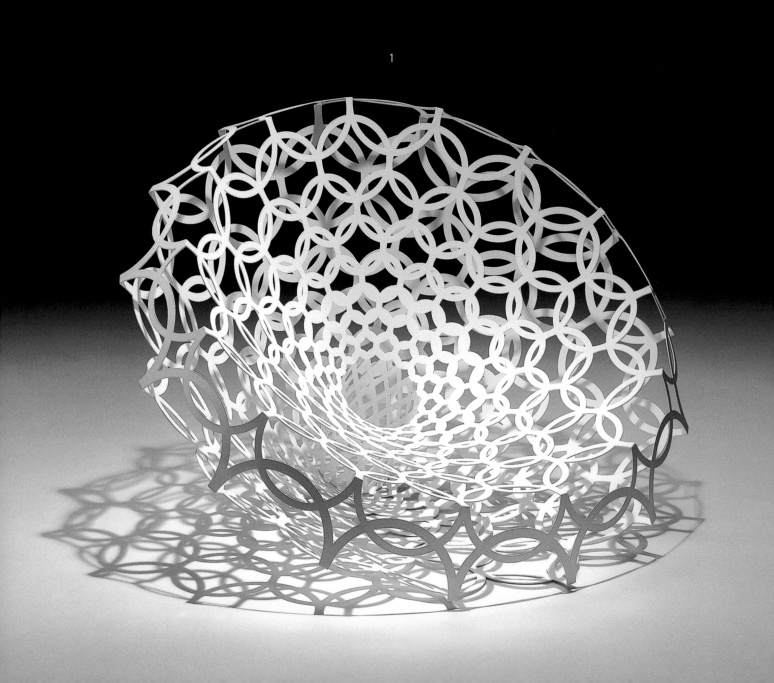

1

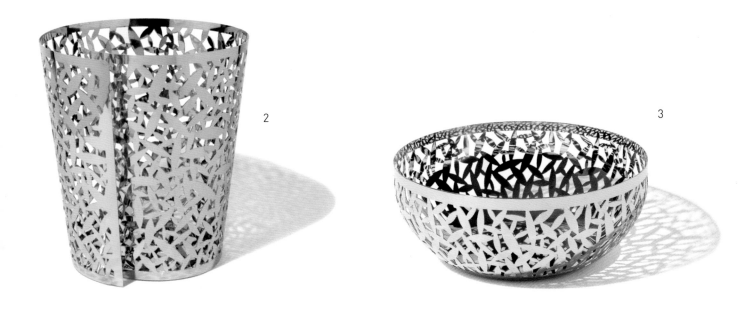

2

3

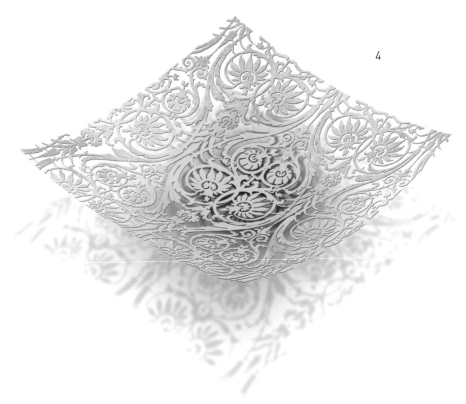

4

1 VERYROUND, 2006
Seat, laser-cut steel
Louise Campbell (DK)
www.zanotta.it

2 CACTUS!, 2006
Citrus basket, 18/10 stainless steel
Marta Sansoni (IT)
www.alessi.com

3 CACTUS!, 2002
Open-work fruit bowl, 18/10 stainless steel
Marta Sansoni (IT)
www.alessi.com

4 BOWL N°6, 1999
Bowl, silver
Carla Nuis (NL)
www.carlanuis.nl

1 HOLLOW CHAIR, 2004
Seat, foam, textile, polypropylene, polyethylene
Laurent Massaloux (FR)
prototype
www.massaloux.net

2 GROWTH, 2006
Indoor and outdoor furniture, metal
Eli Gutierrez (ES)
www.eli-gutierrez.com

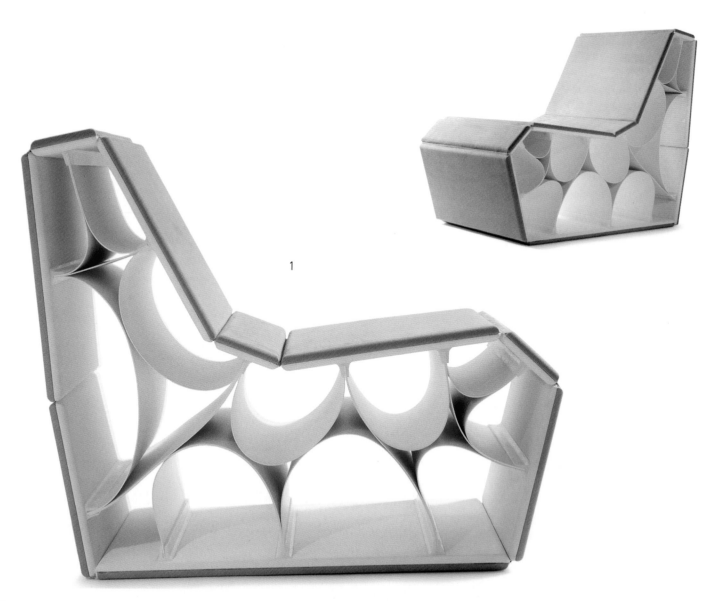

1

2

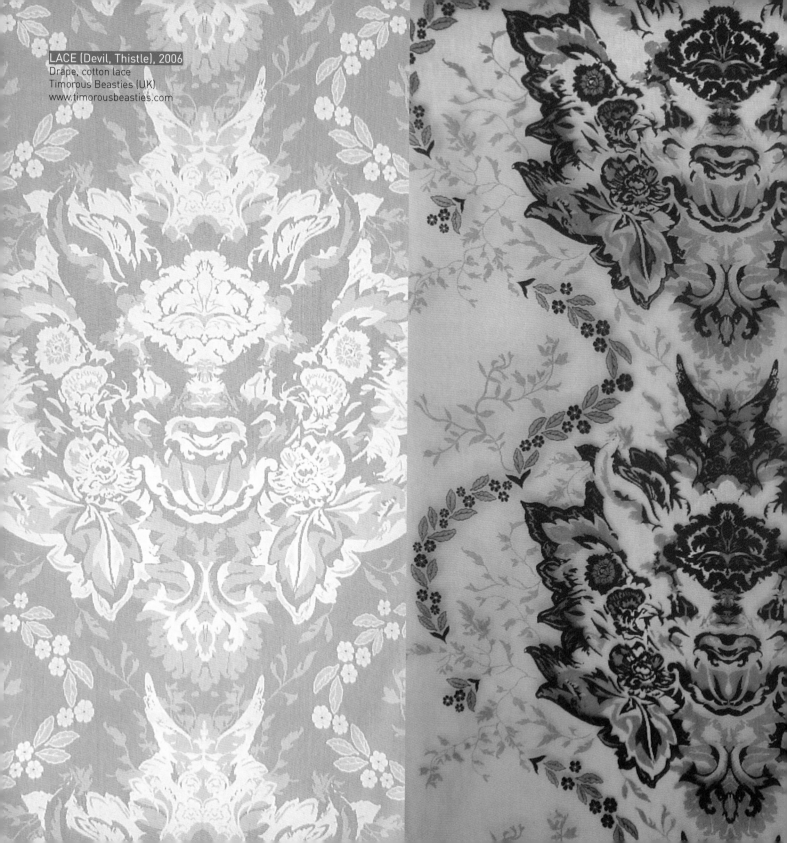

LACE (Devil, Thistle), 2006
Drape, cotton lace
Timorous Beasties (UK)
www.timorousbeasties.com

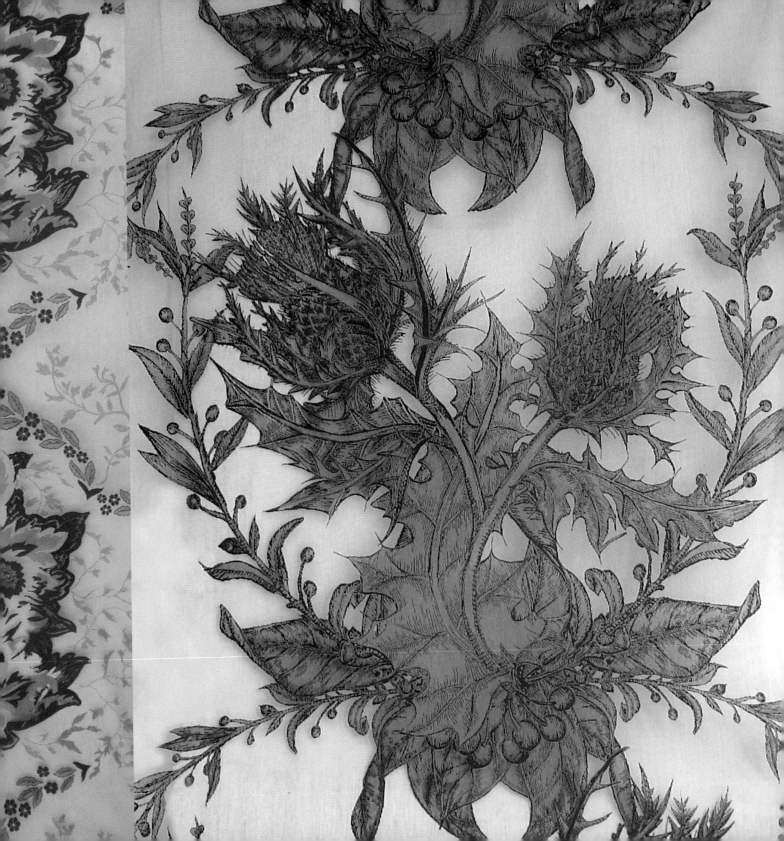

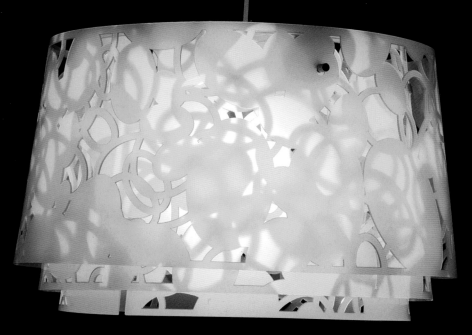

1

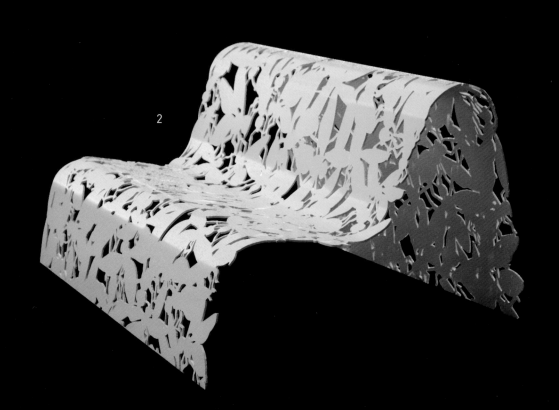

2

1 COLLAGE, 2005
Lamp, laser-cut acrylic, naturally anodized aluminum
Louise Campbell (DK)
www.louis-poulsen.nl

2 BEE...TOGETHER, 2006
Garden bench, laser-cut and painted g3-aluminum
Thomas E. Alken (DK)
www.se-design.dk

3 PAPEETE, 2006
Chair, metal
Alberto Turolo (IT)
www.itfdesign.com

3

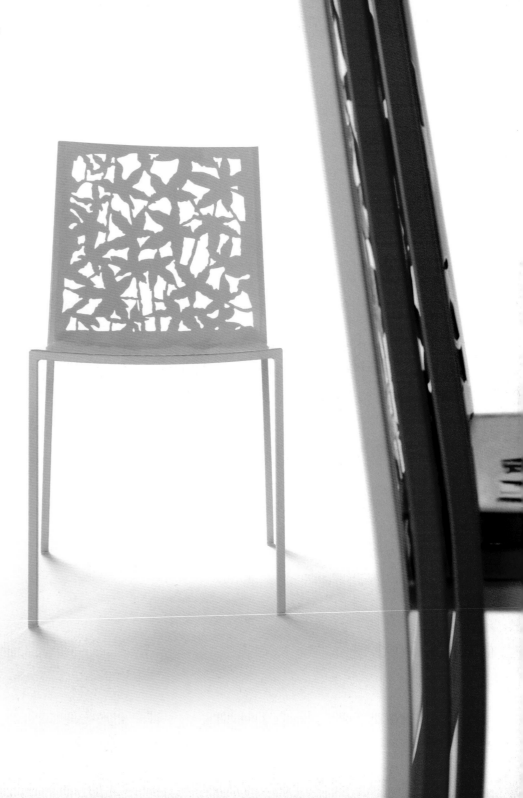

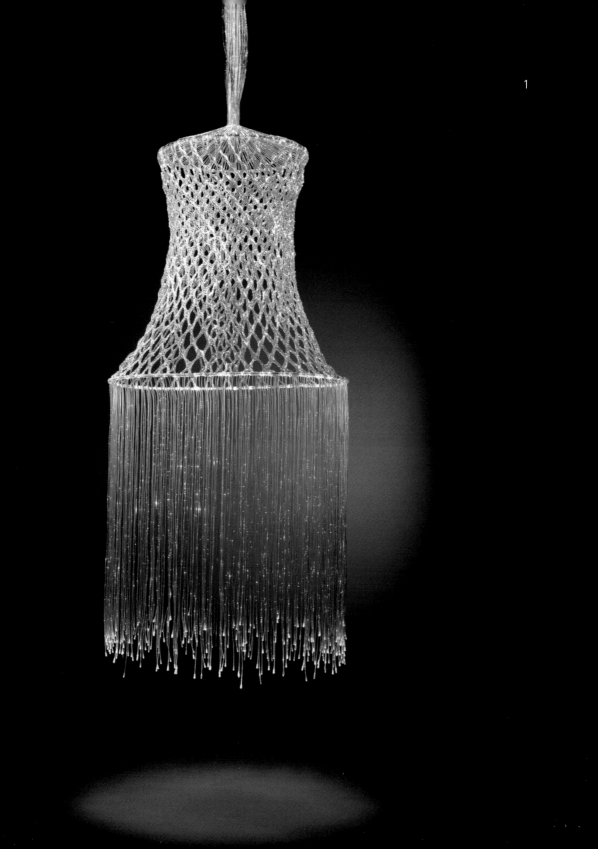

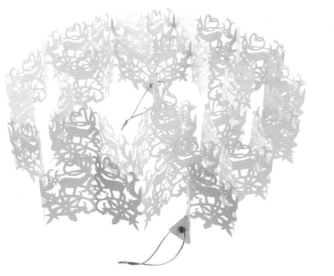

2

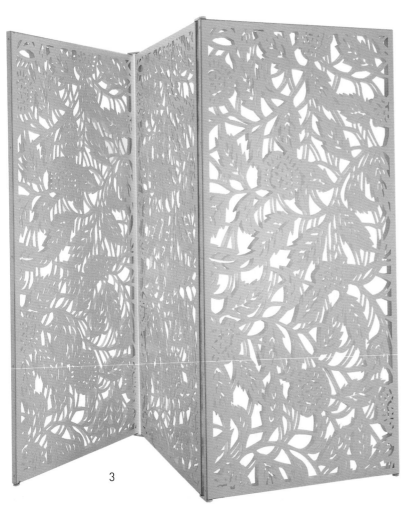

3

4

1 BOBBIN LACE LAMP, 2002
Lamp, glass fiber
Niels Van Eijk (NL)
www.quasar.nl

2 PAPER GARLAND, 2006
Tord Boontje (NL)
www.target.com

3 FIORE, 2006
Partition wall, laser-cut steel
Fabrizio Bertero (IT)/Andrea Panto (IT)/Simona Marzoli (IT)
www.zanotta.it

4 LAMP STARS L, 2006
Lamp, porcelain
Pol's Potten (NL)
www.polspotten.nl

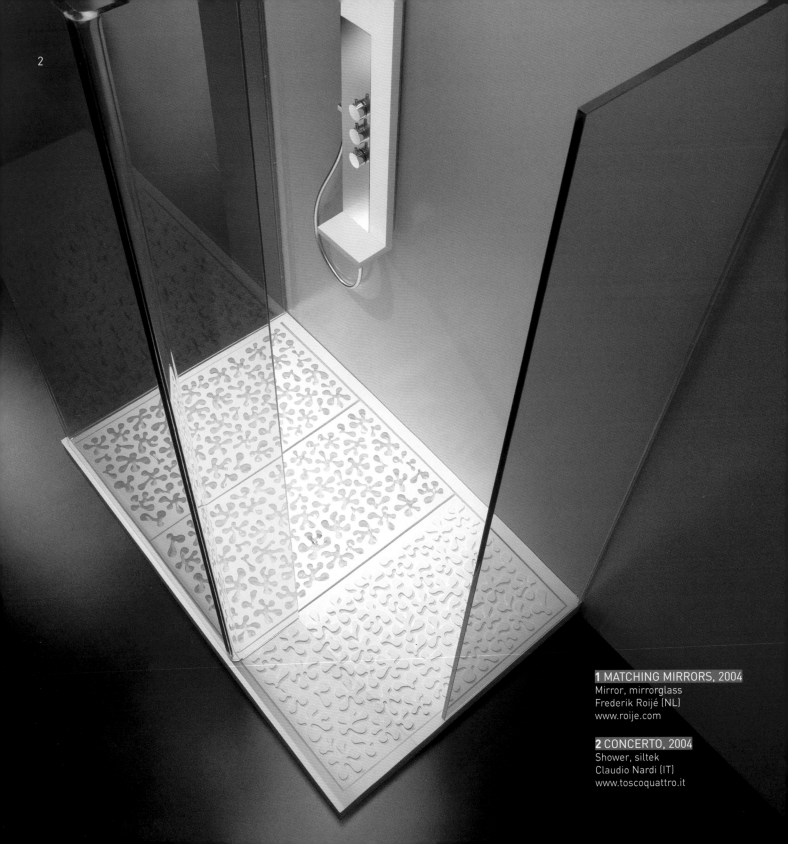

1 MATCHING MIRRORS, 2004
Mirror, mirrorglass
Frederik Roijé (NL)
www.roije.com

2 CONCERTO, 2004
Shower, siltek
Claudio Nardi (IT)
www.toscoquattro.it

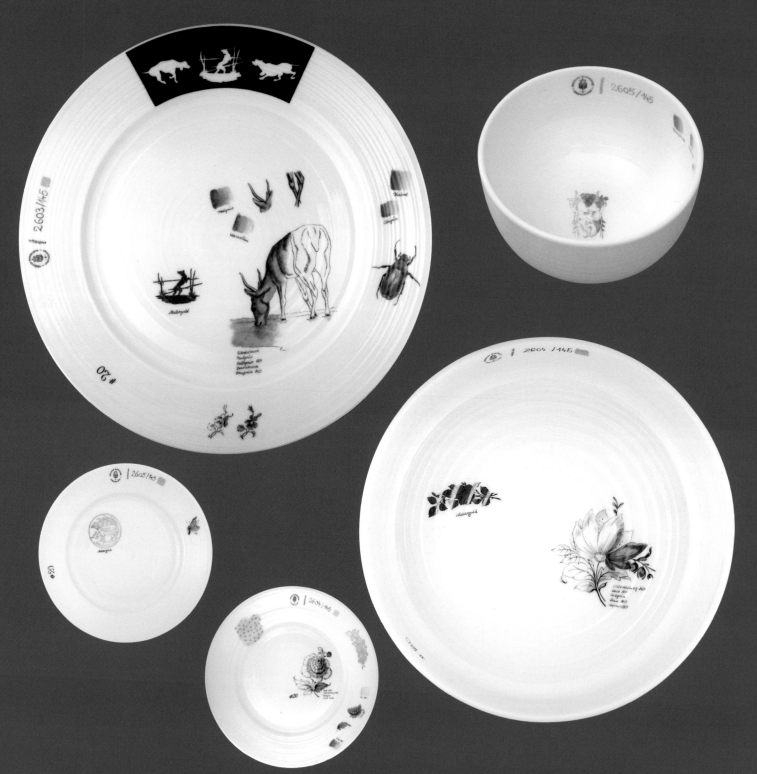

Deliberate accidents

Handicraft has always inspired designers. They look for ideas to spruce up mass-produced objects with a personalized touch. Embroidery, stitching, all sorts of cross- and other stitching on ceramic plates, table cloths with attached crockery, figure sawing on silver plates, laser cutting on interior objects, embossing or engraving furniture, etching, and wood burning techniques all receive a lot of attention at the moment. No matter how modern the result is, the techniques used are anachronistic at best. An authentic, labor and time intensive piece of handiwork has a certain uniqueness. It shows deliberate or programmed traces of imperfection because the smoothness and perfection of a mass produced product have not been attained. The designer does not want this. Quite the opposite: the deliberate accident is more valuable. ▬▬▬ In the JongeriusLab, the design studio of the Dutch Hella Jongerius (°1963), this type of thinking has been around for quite some time. Jongerius was one of the first to decorate a vase with needlework. Her porcelain vases, Prince and Princess, were a big hit. Exquisite and interesting. Her sense of beauty and intuition for choosing the right colors and shapes are incomparable. She has a vision and knows what she wants. ▬▬▬▬▬ As she embraces artisanal

AFTER WILLOW PATTERN, 2005 – Tableware, fine bone china – Robert Dawson (UK) – www.wedgwood.com

NYMPHENBURG SKETCHES, 2006 – Plates, porcelain – Hella Jongerius (NL) – www.nymphenburg.com

Handwerk heeft vormgevers altijd geïnspireerd. Ze zoeken uit hoe het saaie serieproduct met een handtouch kan verfraaid worden. Borduursels, stiksels, alle mogelijke interpretaties van kruis- en andere naaldsteken op keramische borden, tafellakens waaraan serviesstukken worden vastgenaaid, figuurzaagwerk in zilveren schalen, lasersnijwerk op allerlei interieurobjecten, uit- en instamptechnieken op meubelen, etsen en brandtechnieken: ze staan volop in de belangstelling. Hoe eigentijds het resultaat ook mag zijn, de technieken komen op z'n minst anachronistisch over. Zo'n 'authentiek', arbeids- en tijdsintensief handwerk verleent elk stuk een zekere uniciteit. Het draagt altijd de gewilde of geprogrammeerde sporen van onvolmaaktheid want de gaafheid en perfectie van een serieproduct is niet bereikbaar. Dat wil de ontwerper ook niet. Het is precies het geprogrammeerde accident dat aanslaat. ▬▬▬ In het JongeriusLab, het ontwerpatelier van de Nederlandse Hella Jongerius (°1963), hebben ze dit al jaren begrepen. Hella Jongerius was bij de eersten die een vaas bewerkte met naaiwerk. Haar porseleinen Prince en Princess overtuigden meteen. Goddelijk mooi en interessant. Haar fijngevoeligheid voor het schone en haar intuïtie voor kleuren en vormen zijn goed en raak. Ze heeft een visie en weet precies waar ze naartoe wil. Ze weet de ambachtelijkheid te strelen en houdt van basismaterialen als hout,

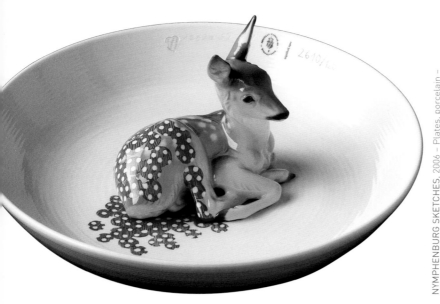

NYMPHENBURG SKETCHES, 2006 – Plates, porcelain –
Hella Jongerius (NL) – www.nymphenburg.com

skills, we see her love for basic materials such as wood, clay and wool. Giving designs a new lease on life, she draws her inspiration from poetry and the irrational. The pressure of designing a purely functional object seems not to have an impact on her, though she does not deny its existence. She would not create objects that are meaningless or serving no purpose. Her objective is to be innovative, and develop ideas that lead to change, surprises, new types of material and new uses. ▰▰▰▰▰ In the top segment of the cultural market, in other words, the luxury market, the need for greater exclusivity is growing. More and more designers are also reacting to the need for fractional luxury of the design-minded middle classes. This new trend is still in its infancy and will certainly grow. Some think that Jongerius' work is already meeting this need and that it is financially more viable to do than mass producing a designer product. In the top segment, smaller volumes are produced but with enormous profit margins. ▰▰▰▰▰ During interviews at the biennale INTERIEUR 06 (Kortrijk, BE), Hella Jongerius stated that she was not obsessed with the idea that designer products should sell profitably. She would rather develop products that she also liked and that had come about after an interesting development process. 'When doing commissioned

klei, wol ... De Nederlandse geeft aan het ontwerpen een nieuwe drive door uit te gaan van de poëzie en het irrationele. De druk van het puur functionele object gaat aan haar voorbij zonder dat ze het echt negeert. Ze maakt geen doelloze dingen die nergens over gaan. In de dingen die ze doet wil ze vernieuwen, wil ze een ontwikkeling volgen die leidt tot verandering, tot verrassingen, tot originele materiaalkeuzen, tot nieuw gebruik. ▰▰▰▰▰ In het top-segment van de culturele markt, zeg maar de luxemarkt, wordt vandaag gezocht naar grotere exclusiviteit. Anderzijds spelen ook alsmaar meer ontwerpers in op de vraag naar fractionele luxe voor de design minded middengroepen. Het inspelen op die nieuwe behoefte van de op smaak gerichte consument is een trend waar we nog maar het begin van hebben gezien en die zich elke dag verder ontplooit. Volgens sommigen speelt het werk van Jongerius hierop in en is het economisch interessanter dan het in serie geproduceerde, goed ontworpen massaproduct. Op het topniveau zitten kleinere volumes maar met enorme winstmarges. ▰▰▰▰▰ In interviews ter gelegenheid van de biënnale Interieur 06 (Kortrijk, BE), verklaarde Hella Jongerius dat ze helemaal niet behept is met het idee dat design moet verkopen en dat je er winst mee moet maken. Neen, ze ontwikkelt producten die ze zelf boeiend vindt en die groeien uit een interessante ontwikkelingsfase. 'In een op-dracht zoals bijvoorbeeld de Polder Sofa voor Vitra of de Jonsberg

EMBROIDERED TABLECLOTH, 2000 – Tablecloth, linen, cotton, porcelain – Hella Jongerius (NL) – www.jongeriuslab.com

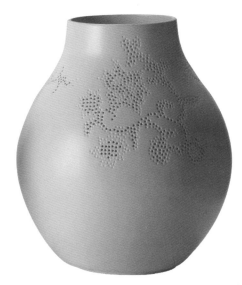

PS JONSBERG, 2005– Vase, feldspar porcelain – Hella Jongerius (NL) – www.ikea.com

vazen voor Ikea moet je beantwoorden aan een specifieke vraag en je toespitsen op producten met een bepaalde prijs', vertelt ze. Niet meteen de ideale Jongeriusopdracht. ▭ PS Jonsberg is de naam die Ikea aan de serie van vier vazen gaf die Jongerius voor hen ontwikkelde. De urnvorm met de gaatjesdecoratie vormt een prachtig voorbeeld van de nieuwe trend: 'Ik was een beetje bang dat er details verloren zouden gaan en de kwaliteit niet goed zou zijn. Maar toen bedacht ik dat ik beter het spel een keer kon mee-spelen, om te zien of mijn handschrift overeind blijft, dan commen-taar te hebben op het industriële proces.' Wat bleek: de inbreng van vreemde dessins in traditionele vormen en objecten maakt ook het ontwerpproces avontuurlijker en meer geïnspireerd omdat ingre-pen in het ontwerp- of productieproces noodzakelijk zijn waar je ze niet verwacht. Om te controleren of alles wel goed ging, reisde Jongerius naar China af waar de vazen worden gemaakt. 'Ik wilde het niet zomaar uit handen geven.' Het was de juiste reactie, want de gaatjes op de vaas bleken er met Chinese precisie veel te netjes in te zijn aangebracht. 'Dat is nu juist wat ik niet wilde. Ik heb ter plekke de gaatjes in de moedermal zitten maken. Niet helemaal recht, maar groot en klein door elkaar, slordiger. Ze stonden allemaal te lachen, die Chinezen, want het zag er natuurlijk uit alsof ik de mal aan het verprutsen was.' ▭ Binnen het bereik van het strikte moderne en functionele denken kom je met

work, such as the Polder Sofa for Vitra or the Jonsberg vases for Ikea, one has to meet certain criteria and thus create products within a specific price range.' Not exactly the ideal assignment for Jongerius. ▭ Ikea called the series of four vases, PS Jonsberg. The urn shape with hole decoration is a good example of a new trend. 'I was a bit worried about the quality and that the details would disappear. But then I thought I should play the game for a change and see if my contribution would still be detectable. Only then could I comment on the industrial process.' The result? By introducing strange designs to traditional forms and objects, the design process becomes more adventurous and inspired be-cause changes to the design or production process are asked for when least expected. So, Jongerius traveled to China to make sure the process went according to plan. 'I was not prepared to part with it yet.' That was the right reaction because it turned out that the holes in the vase were much too neat. 'That's exactly what I didn't want. There and then I made holes to the master mold. Big and small, randomly, messier. The Chinese just stood there, laughing at me because it seemed to them that I was messing up the mold.' ▭ The Jongerius' approach does not go down well in design circles where the strict modern and function-

al school of thinking still dominates. Skeptics consider her work sentimental and eccentric for the sake of it but they do concede that her work evokes new feelings and trends. ▬▬▬ Nowadays, a missed stitch or a scratch on a beautiful surface can become the focus point of an object. Designers try to give each brand-new, perfectly manufactured mass produced object – nestling in a box of 12 – its own identity and soul. The search for orchestrated imperfection, a deliberate accident and the controlled incorporation of coincidences help to increase the popularity of these new objects, as it becomes impossible to classify them. These new designs represent extremes; they are borderline cases, sitting between design and art, functionality and uselessness, materialism and statement. ▬▬▬ Today not only production methods and materials, but also periods are mixed up in various ways. One product could encapsulate those emotions evoked by avant-garde, nostalgia, value, banality, uniqueness, commonness, popularity, accident, original, copy, art or kitsch. Bling bling with a wink.

BOVIST DOVE, 2005 – Pouffe, fabric, viscous, linen, plastic – Hella Jongerius (NL) – www.vitra.com

Jongerius' aanpak nergens. Sceptici vinden haar werk nodeloos excentriek en sentimenteel, maar ze komt wel tegemoet aan een heleboel nieuwe gevoelens en trends. ▬▬▬ De missteek, de kras op het mooie oppervlak wordt vandaag geëxtrapoleerd tot een decoratief accent. Het gave, gloednieuwe, smetteloos industrieel product van twaalf in een dozijn willen ontwerpers een eigen identiteit en ziel geven. Die zoektocht naar de georkestreerde onvolmaaktheid, het geprogrammeerde accident en de gecontroleerde inbouw van het toevallige maken de nieuwe objecten populair en niet classificeerbaar binnen een stijl of school. Stuk voor stuk zijn de ontwerpen extremen, zoekresultaten die rustig bij de grensgevallen tussen design en kunst, tussen functionaliteit en onbruikbaarheid, tussen materialiteit en statement te klasseren zijn. Niet alleen de productiemethoden en materialen, maar ook de tijdperken worden vandaag door elkaar geschud. In één product zitten de gevoelsmatigheden verbonden aan de avant-garde, de nostalgie, kostbaarheid, banaliteit, uniek en alledaags, gewild en toevallig, origineel en kopie, kunst en kitsch. Bling bling met een fantasierijke knipoog.

CINDERELLA, 2005
Table, Finnish birch
Jeroen Verhoeven (NL)
www.demakersvan.com

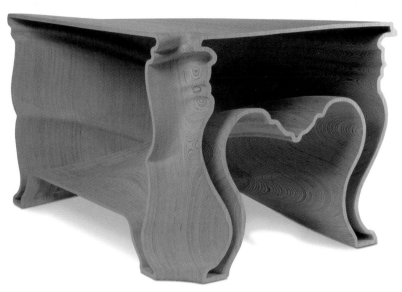

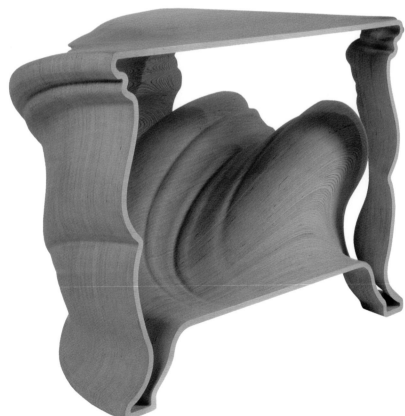

1 REUNION, 2006
Vases, porcelain
Pieke Bergmans (NL)
www.piekebergmans.com

2 CRACKERY-CROCKERY, 2004
Ready-made tableware, gold and self-made transfers
Joana Meroz (BR, IL)
www.theornamentedlife.com

1

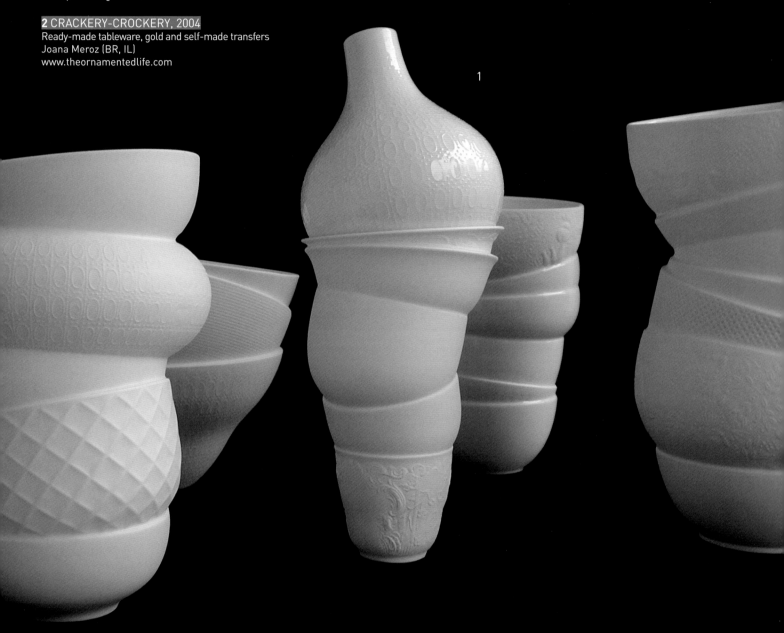

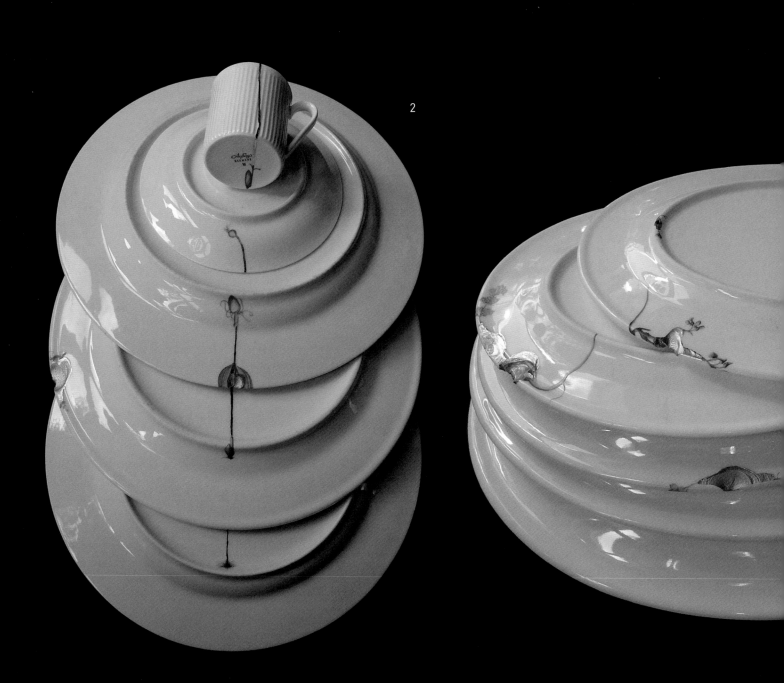

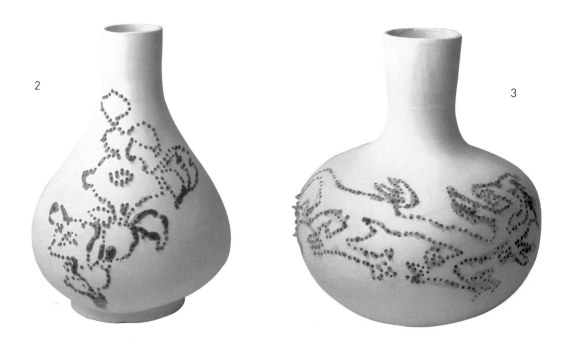

1

2

3

4

1 AFTER WILLOW PATTERN, 2005
Tableware, fine bone china
Robert Dawson (UK)
www.wedgwood.com

2 SCHERVENLEPELSET, 2006
Spoon set, old and new broken China
Gésine Hackenberg (DE)
www.gesinehackenberg.com

3 BLUE AND BLACK FLUTED MEGA, 2000
Tableware, handpainted porcelain
Karen Kjaelgard-Larsen (DK)
www.royalcopenhagen.com

4 PI DE MERE, 2006
Dish, glazed ceramics
Bart Lens (BE)
www.royalboch.be

1

2

3

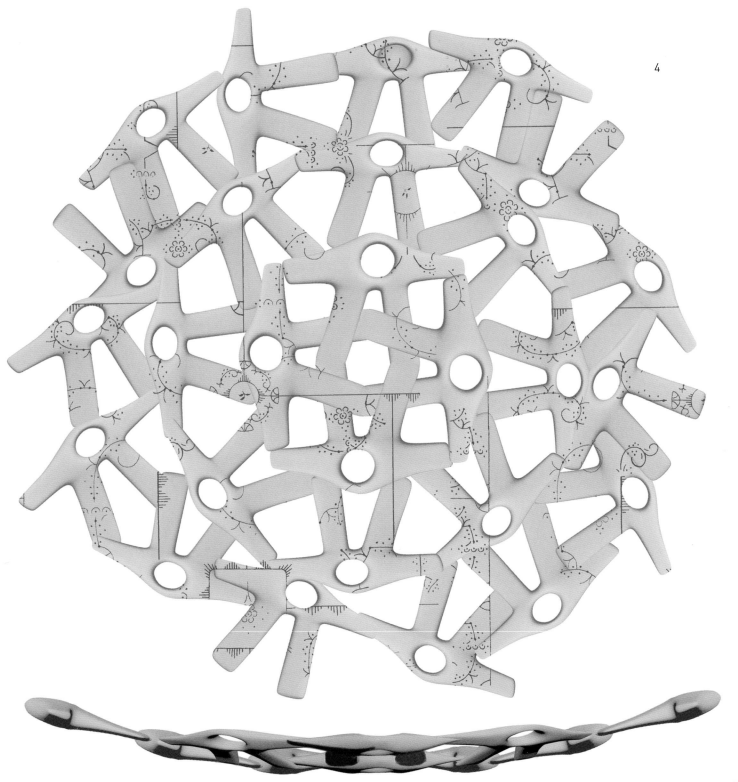

HAPPY, 2005 – Upholstery, new wool, nylon –
Tord Boontje (NL) – www.kvadrat.dk

Moniek E. Bucquoye (BE) has 25 years of experience in the field of architecture and design, specializing in the period 1980 to the present. Her career has encompassed editing, writing, teaching, conference lectures, curating fairs and museum exhibitions, consulting and broadcasting.
She was the inspiration, author or co-author of several design associations, books and authored numerous essays for magazines, catalogs and books.

Dieter Van Den Storm (BE) is a young newcomer in the field of design and lifestyle. He started his career working for cultural television shows. As a design critic and journalist he is specialized in contemporary design. He is also involved as jury member in design award competitions and was active as coordinator for the international Biennale for creative interior design Interieur 06.

Moniek E. Bucquoye (BE) heeft 25 jaar ervaring in architectuur en design; haar specialisatie is de periode van 1980 tot nu. Haar carrière: editor, auteur, lesgever, spreker op conferenties, curator voor beurzen en tentoonstellingen, consultant en journalist. Ze is de inspiratiebron, auteur en coauteur voor verschillende designverenigingen en boeken. Haar talrijke essays verschenen in magazines, catalogi en boeken.

Dieter Van Den Storm (BE) is een jonge nieuwkomer in de wereld van lifestyle en design. Aanvankelijk werkte hij voor culturele televisieshows. Daarna heeft hij zich als designcriticus en journalist gespecialiseerd in hedendaags design. Hij zetelde in de jury van verschillende wedstrijden voor design awards en was projectcoördinator van de internationale biënnale voor wooncreativiteit INTERIEUR06.

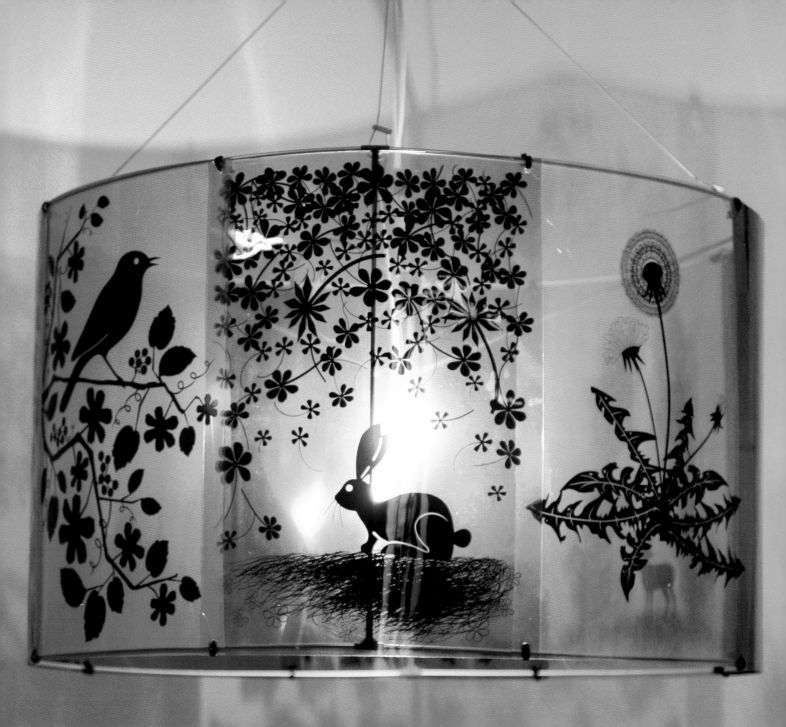

p. 2: HOUSE OF TEXTURES, 2005
(project Smart Deco) – Tjep (NL) –
www.droogdesign.nl

p. 154: SHADOW LIGHT, 2005 –
Lamp, tyvek – Tord Boontje (NL) –
www.artecnicainc.com

Cover, p. 1, 3, 4, 5, 7-13, 153, 155, 156
Varnish pattern:
Design by Atelier Blink

Photo credits

Ole Akhöj: p. 33 (3)
Eric Anthieres: p. 126 (1)
Isaac Applebaum: p. 116
G. Bernard: p. 60
Blue Murder Studios: p. 14
Pascal Boy: p. 113 (4)
Dennis Brandesma: p. 63 (4)
Alessandro Brusaferri: p. 56 (right)
Volkan Calisir: p. 75 (2)
Ashley Cameron: p. 105 (4)
Federico Cedrone: p. 56 (left)
Didier Chaudanson: p. 62 (2)
Sergio Chimenti: p. 112
Collection Droog Design: p. 67 (2)
Birgitte Dyreholt: p. 95 (right)
Marc Eggiman: p. 144
Fillioux & Fillioux: p. 130
Fran Avila & Eli Gutierrez: p. 131
Ton Haas: p. 107 (4)
Gideon Hart: p. 114 (1)
Lieven Herreman: p. 51 (4)
Thomas Ipsen: p. 107 (3)
Chris Kabel: p. 108
Erik Karlsson: p. 37 (2)
Marius Klabbers: p. 61 (3)
Raoul Kramer: p. 91
David Maesen: p. 40 (left)
Ezio Manciucca: p. 24 (1), 45
Michael Skott Photography: p. 52
Philipe Munda: p. 96 (right)
Philipp Nemenz: p. 94, 153
Emma Nilsson: p. 47 (3)
Alessandro Paderni: p. 31 (5), 35 (2), 127 (3)
Photo Studio Kuurne: p. 17
Marino Ramazzotti: p. 35 (3), 58 (2), 75 (4), 128, 137 (3)
Raoul Kramer & Bas Helbers: p. 101
Robaard / Theuwkens: p. 99
Jonas Sällberg: p. 98 (1,2)
Gerrit Schreurs: p. 77 (4)
Studio 4/A - Peer van de Kruis: p. 135
Enrico Sua Ummarino: p. 72 (1,3)
Paul Tahon / Vitra: p. 95 (left)
Tjep: p. 2, 104 (1)
Thierry van Dort: p. 31 (4)
Maarten van Houten: p. 23 (3), 61 (2), 70 (1,2), 77 (3),
100 (1), 111 (2,3,4)
Hilde Vandaele: p. 58 (1)
Patrick Verbeeck: p. 123 (3)
Peter Verplancke – Hooglede: p. 87 (2)
Eddy Wenting: p. 96 (bottom), 129 (4)
Willie: p. 113 (3), 123 (4)

Concept:
Moniek E. Bucquoye
Jaak Van Damme

Co-ordination:
Liesbet Mesdom

Texts & selection:
Moniek E. Bucquoye
Dieter Van Den Storm

English translation:
Ilze Raath

Final editing:
Femke De Lameillieure
Eva Joos

Layout & printing:
Graphic Group Van Damme,
Oostkamp (B)

Published by:
Stichting Kunstboek bvba
Legeweg 165
B-8020 Oostkamp
T. +32 50 46 19 10
F. +32 50 46 19 18
info@stichtingkunstboek.com
www.stichtingkunstboek.com

ISBN: 978-90-5856-230-2
D/2007/6407/11
NUR 656